퇴계의 시

퇴계의 시

이장환 지음

한길사

The Poems of Toegye
by Lee Janghwan

Published by Hangilsa Publishing Co., Ltd., Korea, 2017

붓으로 글을 쓰는 즐거움

· 머리말

이른 아침에 서실로 나와 먹을 갈면서 호흡을 가다듬는다. 정갈한 마음으로 붓을 들면 고운 먹물이 맑은 아침햇살에 비쳐 한지에 스민다. 그 빛깔이 어찌나 아름다운지 매일 봐도 싫증이 나지 않는다. 마치 보드라운 새싹에 햇빛이 반짝이는 것을 지켜보는 느낌이다.

철부지 초등학교 시절 얼떨결에 붓을 잡은 이후로 어느새 50년이 지나갔다. 이 길에 들어선 이후 한땐 큰 공모전에 도전하는 데 골몰했다. 그 결과 1992년 KBS전국휘호대회 대상, 1997년 동아미술제 대상을 받았다.

50세 무렵부터는 사회적인 활동과 교유를 줄이고 바깥출입을 최소화하면서 나는 좀더 자유롭고 새로워진 마음으로 붓을 잡을 수 있었다. 극히 고요하고 한가로운 시간에 붓을 들었다. 그 느낌은 이전과 달랐다. 더 깊이 깨닫는 충만한 확신, 행복감.

2015년 을미년이 돌아와 환갑을 맞으니 다시 태어난 것처럼 살아보고 싶었다. 그래서 인품과 삶을 고스란히 닮고 싶은 퇴계 선생이 쓴 시를 따라 써보기로 했다.

선생의 시 2,000여 수 중에서 우선 100여 편을 골라 창작년도 순으로 정리하고 한 편씩 공부하며 쓰기 시작했다. 선생의 일상이 눈앞에 그려지고 선생의 정신과 품성이 붓끝을 따라 손으로 가슴으로 내게 스며드

는 것 같았다. 맑고도 편안하며 따뜻한 마음, 고요하게 응대하며 정성을
다하는 언행, 이런 선생의 모습을 생생히 느낄 때는 이루 표현할 수 없을
만큼 가슴이 벅찼다.

이렇게 한 폭 한 폭 쓰는 동안 종종 간절히 할아버지이원하李源河, 1895~1968
와 아버지이동주李東冑, 1928~80를 그리워하곤 했다. 가학家學으로 글씨를 배
웠는데, 철부지일 때는 이런 그리움과 감사함을 느끼지 못하고 투정을
부리고 원망했다.

요즘 들어 유난히 두 분을 많이 생각하고 그리워한다. 할아버지는 퇴
계 선생의 14대손으로 문한文翰이 대단하셨던 분이다. 원源자 항렬의 집
안 어르신 가운데는 독립운동가이자 시인으로 이름난 이원록李源綠, 이육
사, 학자로 이름을 남기신 이가원李家源 같은 분도 계시지만, 나의 할아버
지는 한문지식인으로 생을 마치셔서 근대적 학문이나 예술에 자취를 들
이진 않으셨다. 그러나 당시 발행된 영남 일대의 중요 문집에 할아버지
가 쓰신 서문이나 발문이 들어갈 정도로 글이 대단하셨다.

『퇴계의 시』에 할아버지께서 퇴계 선생의 시「십죽」十竹을 쓰시고 대를
그리신 병풍과 아버지께서 퇴계 선생의「병잠」屛箴을 해서체로 쓰신 병
풍을 실었다. 할아버지와 아버지가 그립기도 하고, 내가 지금까지 해온
일이 이분들의 가르침에서 출발했음을 나타내는 의미이기도 하다. 아마

앞으로도 나는 이 길에서 잠시도 한눈파는 일 없이 정진할 것이다. 퇴계 선생의 시조처럼 "고인을 못 봬도 그분들이 걸어가신 길이 눈앞에 있기 때문"이다.

　나의 작품을 흔쾌히 출판해주신 한길사 편집부에 감사드린다. 이 작품집이 서예에 무심하던 사람들도 붓으로 좋은 글을 쓰는 즐거움을 알게 되는 계기가 되기를 소망한다. 모든 것에 감사하는 마음이 하늘 가득히 밀려온다.

2017년 7월

서암舒庵 이장환李長煥

퇴계의 시

붓으로 글을 쓰는 즐거움 | 머리말 · 5

1 지학志學

석해石蟹 · 17

야지野池 · 20

영회詠懷 · 21

2 이립而立

월영대月影臺 · 31

영송詠松 · 34

감춘感春 · 36

3 불혹不惑

제화병 팔절題畵屛 八絕 · 55

차운오경부율정次韻吳敬夫栗亭 · 58

죽당류숙춘 진동 학사화묵죽竹堂柳叔春 辰仝 學士畵墨竹 · 60

옥당억매玉堂憶梅 · 62

만보晚步 1 · 64

만보晚步 2 · 65

수천修泉 · 70

수계修溪 · 72

이월일일 군재우중 득홍퇴지견기 차운二月一日 郡齋雨中 得洪退之見寄 次韻 · 73

마상馬上 · 80

군재이죽郡齋移竹 · 82

4 지천명 知天命 一

퇴계 退溪 · 87

화도집음주 기삼 和陶集飮酒 其三 · 92

종죽 種竹 · 96

종매 種梅 · 97

계거잡흥 이수 溪居雜興 二首 · 102

이초옥어계서 명왈한서암 移草屋於溪西 名曰寒棲庵 · 106

한서 寒棲 · 107

이죽 차운강절고죽 팔수 移竹 次韻康節高竹 八首 · 112

이죽 차운강절고죽 팔수 기이 移竹 次韻康節高竹 八首 其二 · 120

수중거부신녕견화 송행추운 酬仲擧赴新寧見和 送行抽韻 · 128

차김돈서독서유감운 次金惇敍讀書有感韻 · 130

계당우흥 溪堂偶興 · 132

한거 閒居 1 · 133

한거 閒居 2 · 138

유거 시이인중 김신중 幽居 示李仁仲 金愼仲 · 142

정월이일 입춘 正月二日 立春 · 146

사월초일일 계상작 四月初一日 溪上作 · 148

차운답임대수 사수 기사 次韻答林大樹 四首 其四 · 152

석강십영 위조상사운백 준룡작 石江十詠 爲曹上舍雲伯 駿龍作 · 153

석강십영 위조상사운백 준룡작 기일 石江十詠 爲曹上舍雲伯 駿龍作 其一 · 157

송한사형왕천마산 독서겸기남시보 送韓士炯往天磨山 讀書兼寄南時甫 · 160

태수래방운 몽중득구 상사성울결 유한기요금 각이족성사운 서이시지 차운

台叟來訪云 夢中得句 相思成鬱結 幽恨寄瑤琴 覺而足成四韻 書以示之 次韻 · 162

5 지천명知天命 二

금문원동계성성재琴聞遠東溪惺惺齋 · 167

부용전운復用前韻 · 172

추회秋懷 · 174

심개복서당지 득어도산지남 유감이작 이수尋改卜書堂地 得於陶山之南 有感而作 二首 · 178

칠월기망 구우신청 등자하봉작七月旣望 久雨新晴 登紫霞峯作 · 187

증이숙헌贈李叔獻 · 190

무오춘 이자성산향임영 인과예안알지 정일률운戊午春 珥自星山向臨瀛 因過禮安謁之 묘一律云 · 194

송남시보送南時甫 1 · 198

송남시보送南時甫 2 · 199

6 이순耳順 一

상화賞花 · 207

치포治圃 1 · 209

치포治圃 2 · 212

음시吟詩 · 213

대객對客 1 · 218

대객對客 2 · 219

구지求志 · 224

습서習書 · 225

반타석盤陀石 · 228

양정養靜 · 229

천연대天淵臺 · 233

시습재^{時習齋} · 236

관심^{觀心} · 237

종송^{種松} · 242

투호^{投壺} · 244

차운김순거학유제천연가구^{次韻金舜擧學諭題天淵佳句} · 248

산당야기^{山堂夜起} · 249

보자계상 유산지서당 이복홍 덕홍 금제순배종지^{步自溪上 踰山至書堂 李福弘 德弘 琴悌筍輩從之} · 253

도산언지^{陶山言志} · 254

춘일계상^{春日溪上} · 259

차우인기시구화운^{次友人寄詩求和韻} · 260

사시유거호음사수^{四時幽居好吟四首} · 266

렴계애련^{濂溪愛蓮} · 284

성산이자발 호휴수 색제신원량화십죽 십절^{星山李子發 號休叟 索題申元亮畫十竹 十絶} · 288

자탄^{自歎} · 310

독서여유산^{讀書如遊山} · 311

약여제인유청량산 마상작^{約與諸人遊淸凉山 馬上作} · 317

도미천망산^{渡彌川望山} · 320

기분천이대성^{寄汾川李大成} · 324

7 이순^{耳順} 二

월천 조목^{月川 趙穆} · 329

산거사시^{山居四時} · 332

도산십이곡^{陶山十二曲} · 338

도산방매^{陶山訪梅} · 352

대매화답^{代梅花答} · 353

등자하봉 기시이굉중^{登紫霞峯 寄示李宏仲} · 358

추회 십일수 삼수^{秋懷 十一首 三首} · 359

재방도산매^{再訪陶山梅} · 364

우중상련^{雨中賞蓮} · 365

수정^{守靜} · 369

차운김돈서매화^{次韻金惇敍梅花} 1 · 372

차운김돈서매화^{次韻金惇敍梅花} 2 · 376

제김사순병명^{題金士純屛銘} · 380

도산월야 영매^{陶山月夜 詠梅} 1 · 392

도산월야 영매^{陶山月夜 詠梅} 2 · 393

도산월야 영매^{陶山月夜 詠梅} 3 · 398

도산월야 영매^{陶山月夜 詠梅} 4 · 399

한성우사 분매증답^{漢城寓舍 盆梅贈答} · 404

분매답^{盆梅答} · 405

계춘 지도산 산매증답^{季春 至陶山 山梅贈答} · 410

근관 유자후 유몽득 이학서상증답제시^{近觀 柳子厚 劉夢得 以學書相贈答諸時} · 417

증별우경선정자지관서^{贈別禹景善正字之關西} · 420

차운우경선국문답^{次韻禹景善菊問答} · 422

8 고희 古稀

금이정소장 김제산수도 金而精所藏 金題山水圖 · 429

명성재 明誠齋 · 432

차오인원우음운 次吳仁遠偶吟韻 · 433

암서독계몽 시제군 巖棲讀啓蒙 示諸君 · 437

역동서원 시제군 易東書院 示諸君 · 442

차시보운 次時甫韻 · 444

자명 自銘 · 446

獨愛林廬萬卷書
一般心事十年餘
爾来似與源頭會
都把吾心 看太虛

유독 초당의 만 권 책을 사랑하여
한결같은 심사로 지내온 지 십여 년
근래에는 근원의 시초를 깨달은 듯
내 마음 전체를 태허로 여기네

石蟹 석해

가재

·15세

負石穿沙自有家 부석천사자유가
前行却走足偏多 전행각주족편다
生涯一掬山泉裏 생애일국산천리
不問江湖水幾何 불문강호수기하

돌을 지고 모래를 파니 저절로 집이 되네
앞으로 가고 뒤로도 가는데 발이 많기도 하구나
평생을 한 움큼 산골 샘에서 살아가니
강과 호수의 물이 얼마나 되는지 묻지도 않네

退溪先生詩 李長煥

돌을 지고 모래를 파니 저절로 집이 되고

앞으로 가고 뒤로도 가는데 발이 많기도 하구나

평생을 한 움큼 산골 샘에서 살아가니

강과 호수의 물이 얼마인지 묻지도 않네

을미년 봄 이장환 근서

負石穿沙自有家
前行却走足偏多
生涯一掬山泉裏
不問江湖水幾何

野池 야지

들의 연못

·18세

露草夭夭繞水涯　　노초요요요수애

小塘淸活淨無沙　　소당청활정무사

雲飛鳥過元相管　　운비조과원상관

只怕時時燕蹴波　　지파시시연축파

이슬 머금은 풀 곱게 물가에 둘러 있고

작은 연못 맑고 깨끗하여 모래 하나 없네

구름 날고 새 지나는 건 원래 있는 일

다만 때때로 제비가 물결 찰까 걱정일세

1 繞: 두를 요.

2 燕: 제비 연.

3 蹴: 찰 축.

詠懷 영회

심사心事를 읊다

· 19세

獨愛林廬萬卷書　　독애임려만권서
一般心事十年餘　　일반심사십년여
邇來似與源頭會　　이래사여원두회
都把吾心看太虛　　도파오심간태허

유독 초당의 만 권 책을 사랑하여
한결같은 심사로 지내온 지 십여 년
근래에는 근원의 시초를 깨달은 듯
내 마음 전체를 태허로 여기네

雲飛鳥過元相菅

只帕時時燕蹴波

退溪先生詩 長煥 謹書

구름 날고 새 지나는 건 원래 있는 일

다만 때때로 제비가 물결 찰까 걱정일세

露艸天ニ繞水涯

小塘清活淨無沙

이슬 머금은 풀 곱게 물 가에 둘러 있고

작은 연못 맑고 깨끗하여 모래 하나 없네

爾來似與源頭會
都把吾心看太虛

退溪先生詩　長煥　敬書

근래에는 근원의 시초를 깨달은 듯

내 마음 전체를　태허로 여기네

獨愛林盧萬卷書
一般心事十年餘

유독 초당의 만 권 책을 사랑하여
한결같은 심사로 지내온 지 십여 년

迹來似與源頭會
都把吾心看太虛

退溪先生詩 李長煥 🔲🔲

그래에는 근원의 시초를 깨달은 듯

내 마음 전체를 태허로 여기네

獨愛林盧萬卷書
一般心事十年餘

유독 초당의 만 권 책을 사랑하여
한결같은 심사로 지내온 지 십여 년

老樹奇巖碧海堧
孤雲遊跡總成煙
只今唯有高臺月
留得精神向我傳

늙은 나무 기이한 바위 푸른 바닷가에 있고
고운이 놀던 자취 모두 연기 되어 간데없고
지금은 오직 높은 대에 달만 떠 있어
그 정신 담아 내게 전해주려 하네

月影臺 월영대

월영대[1]

·33세

老樹奇巖碧海堧[2]　노수기암벽해연
孤雲遊跡總成烟　고운유적총성연
只今唯有高臺月　지금유유고대월
留得精神向我傳　유득정신향아전

늙은 나무 기이한 바위 푸른 바닷가에 있고
고운이 놀던 자취 모두 연기 되어 간데없고
지금은 오직 높은 대에 달만 떠 있어
그 정신 담아 내게 전해주려 하네

1 월영대는 통일신라시대 고운 최치원이 마지막으로 정착해 제자들을 가르쳤던 곳으로 경상남도 마산 합포에 있다.
2 堧: 빈터 연.

退溪先生詩 長煥 謹書

늙은 나무 기이한 바위 푸른 바닷가에 있고

고운이 놀던 자취 모두 연기되어 간데없고

지금은 오직 늙은 대에 달만 떠 있어

그 정신 담아 내게 전해 주려 하네

회계선생시 갑오년 이장환 근서

老樹奇巖碧海塿

孤雲遊跡總成煙

只今唯有高臺月

留得精神向我傳

詠松 영송

소나무를 읊다

· 34세

石上千年不老松 석상천년불노송
蒼鱗蘼蘼勢騰龍 창린척척세등룡
生當絶壑臨無底 생당절학임무저
氣拂層霄壓峻峯 기불층소압준봉

바위 위에 자라나 천년을 늙지 않는 저 소나무
푸른 비늘 같은 껍질 용이 날아오르는 기세로다
깎아지른 벼랑에 나서 천만 길 높이 섰네
기세는 높은 하늘에 떨쳐 우뚝한 멧부리도 눌렀네

不願靑紅戕本性 불원청홍장본성
肯隨桃李媚芳容 긍수도리미방용
深根養得龜蛇骨 심근양득구사골
霜雪終敎貫大冬 상설종교관대동

푸르고 발갛게 되어 본성을 상해가면서
복숭아 오얏같이 예쁜 얼굴 따르지는 않으리
깊은 뿌리에서는 구사의 뼈를 길러 얻어서
눈서리 내리는 긴 겨울 잘 넘기게 하였네

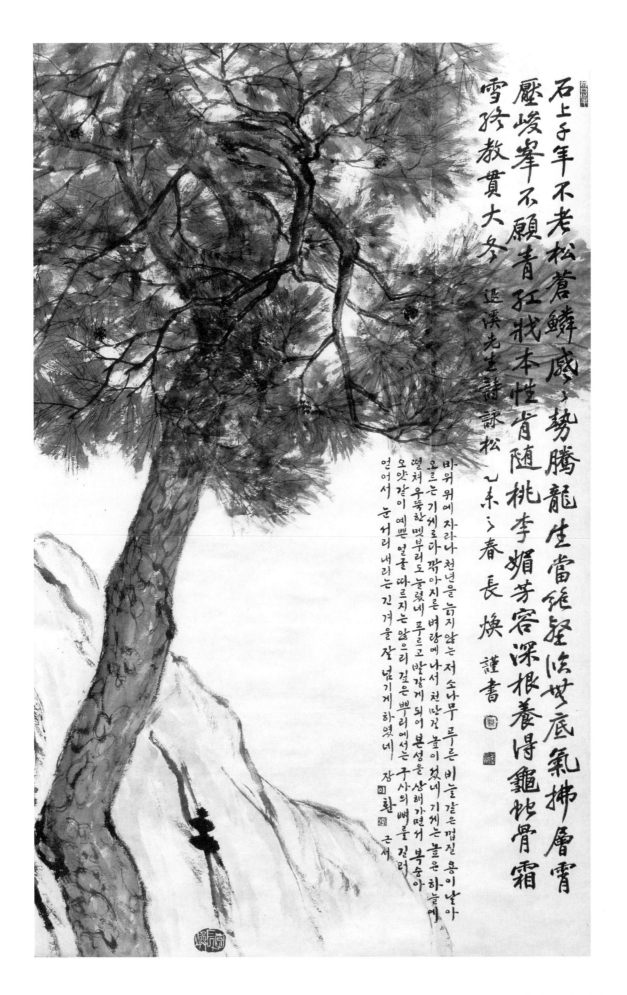

石上千年不老松蒼鱗感□勢騰龍
生當絶壑沒妖底氣拂層霄
壓峻峯不願靑孤栽本性肯隨桃
李媚芽容深根養得龜蛇骨霜
雪終敎貫大冬

退溪先生詩詠松二朱之春 長煥 謹書

바위 위에 자라나 천년을 늙지 않는 저 소나무 푸른
이끼는 기세로라 깎아지른 벼랑에 나서서 천 많은 높이 치솟네 기세는 놀은 하늘에
엉켜 우뚝한 멧부리도 늘렀네 푸르고 반갈게 되어 본성을 상해 가면서 붉은
오얏같이 예쁜 열굴 따르지는 않으리 깊은 뿌리에서는 구사의 뼈를 길러
언어서 눈서리 내리는 긴 겨울 잘 넘기게 하였네 장이환 근서

感春 _{감춘}

봄을 느끼다

·36세

清晨無一事	披衣坐西軒	청신무일사 피의좌서헌
家僮掃庭戶	寂寥還掩門	가동소정호 적료환엄문
細草生幽砌	佳樹散芳園	세초생유체 가수산방원
杏花雨前稀	桃花夜來繁	행화우전희 도화야래번
紅櫻香雪飄	縞李銀海飜	홍앵향설표 호리은해번
好鳥如自矜	間關哢朝暄	호조여자긍 간관농조훤
時光忽不留	幽懷悵難言	시광홀불유 유회창난언

맑은 새벽에 아무런 일이 없이 옷을 걸치고 서쪽 마루에 앉았는데

머슴아이 뜰을 쓸고는 다시 고요히 사립문 닫아두네

여린 풀 그윽한 섬돌에 돋아나고 좋은 나무들 향기로운 동산에 자라네

살구꽃은 비 온 뒤에 듬성해졌고 복숭아꽃은 밤사이에 활짝 피었네

붉은 벚꽃은 향기로운 눈처럼 나부끼고 하얀 오얏꽃은 은빛 바다처럼 일렁이네

예쁜 새들은 스스로 자랑하는 듯 아침볕에 제각기 지저귀고 있네

빠른 세월 잠시도 머물지 않으니 그윽한 회포 서운해 형언하기 어렵네

三年京洛春 局促駒在轅 　삼년경락춘 국촉구재원
悠悠竟何益 日夕愧國恩 　유유경하익 일석괴국은
我家淸洛上 熙熙樂閒村 　아가청락상 희희락한촌
鄰里事東作 雞犬護籬垣 　인리사동작 계견호리원
圖書靜几席 烟霞映川原 　도서정궤석 연하영천원
溪中魚與鳥 松下鶴與猿 　계중어여조 송하학여원
樂哉山中人 言歸謀酒罇 　낙재산중인 언귀모주존

3년 동안 서울에서 봄을 지내니 옹색하기 멍에를 멘 망아지 같네
유유한 세월 무슨 보탬 되었으랴 밤낮으로 나라 은혜에 부끄럽네
우리 집은 맑은 낙동강가 화락하고 한가로운 마을에 있네
이웃 사람들 봄일 하러 나가면 닭과 개가 울타리를 지키고 있네
책을 펴고 고요히 책상 앞에 있으면 안개와 노을이 시내와 언덕에 감도네
시냇물엔 물고기와 새가 놀고 소나무 아래선 학과 원숭이 어울리지
아아 즐겁구나 산중에 사는 사람이여 나도 돌아가 항아리 술 담그련다

家清洛上熙熙樂閒村耗
里事東作難犬護籬垣
圖書靜几席烟霞映川
原溪中魚與鳥松下崔
與猱樂我山中人言題
謀酒尊

丁亥之春退溪先生感春詩 於星斗海樓李長煥

맑은 새벽에 아무런 일이 없이 옷을 걸치고 서쪽 마루에 앉았는데 머슴아이 들을 쓸고는 다시 고요히 사립문 닫아두네 여린 풀 그윽한 섬돌에 돋아나고 좋은 나무들 향기로운 동산에 자라네 살구꽃은 비온 뒤에 듬성해졌고 복숭아꽃은 밤사이에 활짝 피었네 붉은 벚꽃은 향기로운 눈처럼 나부끼고 하얀 오얏꽃은 은빛 바

다처럼 자랑하는 듯 아침볕에 제각기 지쳐져가고 있네
빠른 세월 잠시도 머물지 않으니 그윽한 회포 서운해 형언하기 어렵네 삼년동안
서울에서 봄을 지내니 옹색하기 멍에를 메면 망아지 같네 유유한 세월 무슨 보탬

되었으랴 밤낮으로 나라은혜에 부끄럽네 우리집은 맑은 낙동강가 화락하고
한가로운 마을에 있네 이웃 사람들 봄일 하러 나가면 닭과 개가 울타리를
지키고 있네 책을 펴고 고요히 책상앞에 있으면 안개와 노을이 시내와 언덕에
감도네 시냇물엔 물고기와 새가 놀고 소나무 아래선 학과 원숭이 어울리지
아아 즐겁구나 산중에 사는 사람이여 나도 돌아가 항아리술 담그련다

갑오년 봄 퇴계선생시 감춘을 삼가쓰다 이장환

清軒家僮掃庭戶寂寥還
晨無一事披衣坐西

掩散芳園杏苔蒼雨前稀桃
門細草生幽砌佳樹

花縞李銀淺靉好鳥如自
夜来繁紅櫻香雪飄

矜不笛幽懷悵難言羊忽
間關驛朝喧時光忽三

烹竟何益日夕愧國恩我
洛春局促駒在轅悠悠

花夜来繁紅櫻香雪飄
縞李銀海龜好鳥如
矜間關羿朝暄時光忽
不笛幽懷悵難言三羊

清晨無一事，披衣坐西軒。家僮掃庭戶，寂寥還掩門。細草生幽砌，佳樹散芳園。杏蒼雨前稀桃

圖書靜几席
烟霞映川原
溪中魚與鳥
松下崔與猿
樂我山中人
言題謀酒尊

丁亥之春退溪先生感春詩
於星斗海樓李長煥

烹洛春局促駒在轅悠〻

竟何益日夕愧國恩栽

家清洛上熙樂閟村耗

里事東作雞犬護蘺垣

맑은 새벽에 아무런 일이 없이 옷을 걸치고 서쪽 마루에 앉았는데 머슴아이 뜰을
쓸고는 다시 고요히 사립문 닫아두네 여린 풀 그윽한 섬돌에 돋아나고 좋은 나무들
향기로운 동산에 자라네 살구꽃은 비 온 뒤에 듬성해졌고 복숭아꽃은 밤 사이에
활짝 피었네 붉은 벚꽃은 향기로운 눈처럼 나부끼고 하얀 오얏꽃은 은빛 바다
처럼 일렁이네 예쁜 새들은 스스로 자랑하는 듯 아침볕에 제각기 지저귀고 있네
빠른 세월 잠시도 머물지 않으니 그윽한 회포 서운해 형언하기 어렵네 삼년 동안
서울에서 봄을 지내니 옹색하기 명예를 먼 망아지 같네 유유한 세월 무슨 보탬

되었으랴 밤낮으로 나라 은혜에 부끄럽네 우리집은 맑은 낙동강가 화락하고
한가로운 마을에 있네 이웃 사람들 봄일 하러 나가면 닭과 개가 울타리를
지키고 있네 책을 펴고 고요히 책상 앞에 앉으면 시내와 노을이 시내와 언덕에
감도네 시냇물엔 물고기와 새가 놀고 소나무 아래선 학과 원숭이 어울리지
아아 즐겁구나 산중에 사는 사람이여 나도 돌아가 항아리술 담그련다

갑오년 봄 퇴계선생시 감춘을 삼가쓰다 이장환

清晨無一事披衣坐西

軒家僮掃庭戶寂寥還

掩門細草生幽砌佳樹

散芳園杏花雨前稀桃

京洛春局促駒在轅悠〻
竟何益日夕愧國恩我
家清洛上熙〻樂閒村鄰
里事東作雞犬護籬垣

花夜来繁紅櫻香雪飄
縞李銀海飜好鳥如自
矜間關睪朝喧時光忽
不留幽懷悵難言三年

맑은 새벽에 아무런 일이 없이 옷을 걸치고 서쪽 마루에 앉았는데 머슴아이 뜰을 쓸고는 다시 고요히 사립문 닫아두네 여린 풀 그윽한 섬돌에 돋아나고 좋은 나무들 향기로운 동산에 자라네 살구꽃은 비 온 뒤에 듬성해졌고 복숭아꽃은 밤 사이에 활짝 피었네 붉은 벚꽃은 향기로운 눈처럼 나부끼고 하얀 오얏꽃은 은빛 바다처럼 일렁이네 예쁜 새들은 스스로 자랑하는 듯 아침볕에 제각기 지저귀고 있네 빠른 세월 잠시도 머물지 않으니 그윽한 회포 서운해 형언하기 어렵네 삼년 동안 서울에서 봄을 지내니 옹색하기 멍에를 멘 망아지 같네 유유한 세월 무슨 보탬 되었으랴 밤낮으로 나라 은혜에 부끄럽네 우리 집은 맑은 낙동강 가 화락하고 한가로운 마을에 있네 이웃 사람들 봄일 하러 나가면 닭과 개가 울타리를 지키고 있네 책을 펴고 고요히 책상 앞에 있으면 안개와 노을이 시내와 언덕에 감도네 시냇물엔 물고기와 새가 놀고 소나무 아래선 학과 원숭이 어울리지 아아 즐겁구나 산중에 사는 사람이여 나도 돌아가 항아리술 담그련다

을미년 봄 퇴계선생시 감춘을 삼가 쓰다 이장환

48

圖書靜几席烟霞映川
原溪中魚與鳥松下鶴

與猿樂哉山中人言歸
謀酒尊

錄退溪先生詩 感春 乙未年
真城十六世孫 長煥 謹書

家清洛上熙樂聞村鄰
里事東作雞犬護籬垣
圖書静几席烟霞映川
原溪中魚與鳥松下鶴
與猿樂哉山中人言歸
謀酒尊

録退溪先生詩感春乙未年
真城十六世孫長煥謹書

맑은 새벽에 아무런 일이 없이 옷을 걸치고 서쪽 마루에 앉았는데 머슴아이 뜰을 쓸고는 다시 고요히 사립문 닫아두네 여린 풀 그윽한 섬돌에 돋아나고 좋은 나무들 향기로운 동산에 자라네 살구꽃은 비 온 뒤에 듬성해졌고 복숭아꽃은 밤 사이에 활짝 피었네 붉은 벚꽃은 눈처럼 나무끼고 하얀 오얏꽃은 은빛바다 처럼 일렁이네 예쁜 새들은 스스로 아침별에 제각기 지저귀고 있네 빠른 세월 잠시도 머물지 않으니 그윽한 회포 서운해 형언하기 어렵네 삼년 동안 서울에서 봄을 지내니 멍에를 먼 망아지같네 유유한 세월 무슨 보람 되었으랴 밤낮으로 나라 은혜에 부끄럽네 우리 집은 낙동강 가 화락하고 한가로운 마을에 있네 이웃 사람들 봄일 하러 나가면 닭과 개가 울타리를 지키고 있네 책을 펴고 고요히 책상 앞에 있으면 안개와 노을이 시내와 언덕에 감도네 시냇물엔 물고기와 새가 놀고 소나무 아래선 학과 원숭이 어울리지 아아 즐겁구나 산동에 사는 사람이여 나도 돌아가 항아리술 담그련다

을미년 봄 퇴계선생시 감훈을 삼가쓰다 이장환

清晨無一事披衣坐西
軒家僮掃庭戶寂寥還
掩門細草生幽砌佳樹
散芳園杏花雨前稀桃
花夜来繁紅櫻香雪飄
縞李銀海瓓好鳥如自
矜間關呌朝暄時光忽
不留幽懷悵難言三年
京洛春局促駒在轅悠
竟何益日夕愧國恩我

我生獨何爲
宿願久相梗
無人語此懷
搖琴彈夜靜

내 한평생에 무엇을 했던가
오랫동안 원하던 일 여태껏 못 이루어
이 회포를 더불어 말할 사람 없어
거문고만 둥둥 탄다 고요한 밤에

題畵屛 八絶 제화병 팔절

그림 병풍에 쓰다

·40세

水木樂禽性 수목낙금성

天機活無撓 천기활무요

不有意通神 불유의통신

毫端能幻巧 호단능환교

물과 나무 새의 본성 즐겁게 하니

천기가 흔들림 없이 활발하여라

마음이 신묘한 경지에 있지 않다면

붓끝에 어찌 교묘히 나타내리오

退溪先生詩 長煥

물과 나무 새의 본성 즐겁게 하니 天機가

흔들림 없이 활발하여라 마음이 신묘한 경지에

있지 않다면 붓끝에 어찌 교묘히 나타내리오

水木樂禽性天機活無撓不有意通神毫端能幻巧

次韻吳敬夫栗亭 차운오경부율정

오경부의 시를 차운해서 쓰다

· 41세

竹樹淸陰宜素玩 죽수청음의소완

대나무 맑은 그늘이 평소의 즐거움에 맞네

竹樹淸陰宜素玩

내 소부 맑은 그늘이 평소의 즐거움에 맞네

退溪先生 詩句 乙未三夏 長煥

竹堂柳叔春 辰仝 學士畵墨竹

죽당류숙춘 진동 학사화묵죽

죽당 류숙춘 진동 학사가 묵화로 대나무를 그리다

·42세

眼底紛綸空俗物 　안저분륜공속물

筆端游戱盡精神 　필단유희진정신

눈 낮추어 분주히 속된 것 비우고

붓끝 놀이에 온 정신 다하네

眼底紛綸空俗物
筆端游戲盡精神

눈앞주어 분주히 속된 것 비우고
붓 끝 놀이에 온 정신 다하네

退溪先生 詩句 乙未夏 長煥

玉堂憶梅 옥당억매

옥당에서 매화를 생각하며

·42세

一樹庭梅雪滿枝　일수정매설만지

風塵湖海夢差池　풍진호해몽차지

玉堂坐對春宵月　옥당좌대춘소월

鴻雁聲中有所思　홍안성중유소사

한 그루 정원 매화 가지마다 눈이 가득

풍진의 세상에 꿈이 고르지 않네

옥당에 앉아 봄밤 달을 대하니

기러기 우는 소리에 생각는 바 있네

一樹庭梅雪滿枝風塵湖

海夢差池玉堂坐對春宵

月鴻雁聲中有所思

退溪先生詩 乙未春 長煥 謹書

한그루 정원매화 가지마다 눈이 가득 풍진의 세상에 꿈이 그리지 않네 옥당에

앉아 봄밤 달을 대하니 기러기 우는 소리에 생각는바 있는데 장환

晚步 만보 1

저녁산보

·44세

苦忘亂抽書 고망난추서
散漫還復整 산만환부정
曜靈忽西頹 요령홀서퇴
江光搖林影 강광요임영

잊음 많아 이 책 저 책 뽑아놓고서
흩어진 걸 도로 다 정돈하자니
어느새 해는 서쪽으로 기울고
강물 위에는 숲그림자 일렁이네

扶筇下中庭 부공하중정
矯首望雲嶺 교수망운령
漠漠炊烟生 막막취연생
蕭蕭原野冷 소소원야랭

지팡이 짚고 뜨락으로 내려가서
고개 들어 구름재를 바라다보니
저녁밥 짓는 연기 피어오르고
언덕과 들판은 싸늘해졌네

晩步 만보 2
저녁산보

·44세

田家近秋穫	전가근추확
喜色動臼井	희색동구정
鴉還天機熟	아환천기숙
鷺立風標迥	노립풍표형

농삿집 추수철이 가까워지니
절구간 우물가에 기쁜 빛 돌아
까마귀 나는 모습 천기에 익숙하고
백로 우뚝 서니 모습 훤칠해

我生獨何爲	아생독하위
宿願久相梗	숙원구상경
無人語此懷	무인어차회
瑤琴彈夜靜	요금탄야정

내 한평생에 무엇을 했던가
오랫동안 원하던 일 여태껏 못 이루어
이 회포를 더불어 말할 사람 없어
거문고만 둥둥 탄다 고요한 밤에

退溪先生詩 未﹔夏 長煥

잊음 많아 이책 저책 뽑아놓고서 흩어진 걸 도로 다 정돈하자니

어느새 해는 서쪽으로 기울고 강물 위에는 숲 그림자 일렁이네

지팡이 짚고 뜨락으로 내려 가서 고개 들어 구름재를 바라다보니

저녁 밥 짓는 연기 피어 오르고 언덕과 들판은 싸늘해졌네

퇴계선생시 을미년 장환

苦忘亂抽書散漫還復整
曜靈忽西頹江光搖林影
扶節下中庭矯首望雲嶺
漠漠炊烟生蕭蕭原墅泠

退溪先生詩 乙未之夏 長煥

농삿집 추수철이 가까워지니 절구간 우물가에 기쁜 빛 돌아

까마귀 나는 모습 천기에 익숙하고 백로 우뚝 서니 모습 훤칠해

내 한 평생에 무엇을 했던가 오랫동안 원하던 일 여지껏 못 이루어

이 회포를 더불어 말할 사람 없어 거문고만 둥둥 탄다 고요한 밤에

퇴계선생시 을미년 장환

田家近秋穫喜色動臼井
鴉還天機熟鷺立風標迥
我生獨何為宿願久相梗
無人語此懷搖琴彈夜靜

修泉 수천

샘을 청소하다

·46세

昨日修泉也潔淸 작일수천야결청
今朝一半見泥生 금조일반견니생
始知澈淨由人力 시지철정유인력
莫遣治功一日停 막견치공일일정

어제 샘을 쳐서 깨끗했었는데
오늘 아침 흙탕물이 반쯤 생겼네
비로소 알겠네 맑게 함은 사람 노력에 달렸음을
공들이기를 하루라도 그쳐서는 안 되겠네

昨日修泉也潔清今朝一
半見泥生始知澈淨由人
力莫遣治功一日停

退溪先生詩修泉庚寅春 長煥

어제 샘을 쳐서 깨끗했었는데 오늘 아침 흙탕물이 반쯤
생겼네 비로소 알겠네 맑게 함은 사람 노력에 달렸음을
공 들이기를 하루라도 그쳐서는 안되겠네 장환

修溪 수계

시내를 청소하다

·46세

浩劫溪中亂石稠　　호겁계중난석조
我求遷盡看平流　　아구천진간평류
但令一段精誠在　　단령일단정성재
寧見愚公志未酬　　영견우공지미수

오랫동안 개울 가운데 돌들이 어지럽게 널려 있어
내가 다 치워내고 평탄히 흐르는 걸 보고자 하네
다만 한 조각의 정성이라도 있다면
어찌 우공의 뜻이 보답받지 못하리오

二月一日 郡齋雨中 得洪退之見寄 次韻

이월일일 군재우중 득홍퇴지견기 차운

이월 초하룻날 동헌 우중에 홍퇴지의 부쳐온 시를 차운하다

·48세

到郡念民事 　도군염민사
經旬不讀書 　경순부독서
花朝坐衙後 　화조좌아후
燕寢得詩餘 　연침득시여

이 고을에 이르자 다스릴 일 생각노라
열흘이 지나도록 글 읽기를 쉬었노라
꽃 피는 그 아침 동헌에 일 마치고
한가히 침상에서 시구 얻어 읊조렸네

意愜香凝帳 　의협향응장
神淸雨滿虛 　신청우만허
珍投無可答 　진투무가답
佩服擬璜琚 　패복의황거

뜻이 편안할 때에 꽃향기 방 안 풍기고
정신이 맑아질 젠 비가 허공 가득토다
보배로운 임의 시귀 갚을 길이 없어
아름다운 구슬인 양 길이길이 간직하리

退溪先生詩 長煥

오래도록 내에 돌 어지러이 널려 있어
내 다 옮기어 평탄한 흐름 보고자 하네
다만 조금의 정성이라도 있다면
어찌 우공의 뜻 보답 받지 못하리오

퇴계선생시 을미년 장 환

74

浩劫溪中亂石稠

我求遷盡看平流

但令一段精誠在

寧見愚公志未酬

退溪先生 詩 修溪

乙未之春 長煥

오랫동안 개울 가운데 돌들이 어지럽게 널려 있어

내가 다 치워내고 평탄히 흐르는 걸 보고자 하네

다만 한 조각의 정성이라도 있다면

어찌 우공의 뜻이 보답 받지 못하리오

퇴계선생시 을미년 봄 장환 근서

76

浩劫溪中亂石磋
我求遷盡看平淥
但見令一叚精誠在
寧見愚公志未酬

意恬香凝帳
神清雨滿虛

退溪先生詩 庚寅春 長煥

뜻이 편안할 땐 방안에 꽃향기 풍기고
정신이 맑아질 전 비가 허공 가득하네

意愜香凝帳
神清雨滿虛

退溪先生詩句 李長煥

뜻이 편안할 때에 꽃향기 방안에 풍기고
정신이 맑아질 전 비가 허공 가득하네

馬上 마상

말 위에서

·48세

朝行俯聽淸溪響　　조행부청청계향
暮歸遠望靑山影　　모귀원망청산영
朝行暮歸山水中　　조행모귀산수중
山如蒼屛水明鏡　　산여창병수명경

아침에 가면서 맑은 시냇물소리 굽어 듣고
저녁엔 돌아올 때 멀리 푸른 산그림자 바라보네
아침에 가고 저녁에 돌아오며 산수 간을 거닐으니
산은 푸른 병풍이요 물은 맑은 거울 같네

在山願爲棲雲鶴　　재산원위서운학
在水願爲游波鷗　　재수원위유파구
不知符竹誤我事　　부지부죽오아사
强顔自謂遊丹丘　　강안자위유단구

산에서는 구름 속에 깃든 학이 되고 싶고
물에서는 물결 타고 노니는 갈매기 되고 싶네
대나무 부절이 나의 일 그르친 줄도 모르면서
억지로 신선 사는 단구에 노닌다고 자위하네

朝行俯聽清溪響暮歸遠望青山影

朝行暮歸山水中山如蒼屏水明鏡

在山願爲棲雲鶴在水願爲游波鷗

不知符竹誤我事強顏自謂遊丹丘

退溪先生詩 乙未春 長煥

아침에 가면서 맑은 시냇물 소리 굽어 듣고 저녁엔 돌아올 때 멀리 푸른 산 그림자 바라보네

아침에 가고 저녁에 돌아오며 산수간을 거닐으니 산은 푸른 병풍이요 물은 맑은 거울 같네

산에서는 구름속에 깃든 학이 되고 싶고 물에서는 물결 타고 노니는 갈매기 되고 싶네

대나무 부절이 나의 일 그르친 줄도 모르면서 억지로 신선 사는 단구에 노닌다고 자위하네

郡齋移竹 군재이죽

동헌에 대나무를 옮기면서

·49세

抽枝展葉漸猗猗[1]　　추지전엽점의의

脫綳[2]行鞭[3]更續續　　탈붕행편갱속속

已知凉氣灑琴書　　이지양기쇄금서

行見高標出牆[4]屋　　행견고표출장옥

가지 나고 잎 펴져 점점 무성해지고

껍질 벗고 뿌리 뻗어 다시금 이어지네

서늘한 기운 책과 거문고 맑게 씻어주고

높은 의표는 담장 밖으로 드러나네

1　猗: 기대다·길다·더하다 의.
2　綳: 묶을 붕.
3　鞭: 대의 뿌리·채찍 편.
4　牆: 담장 장.

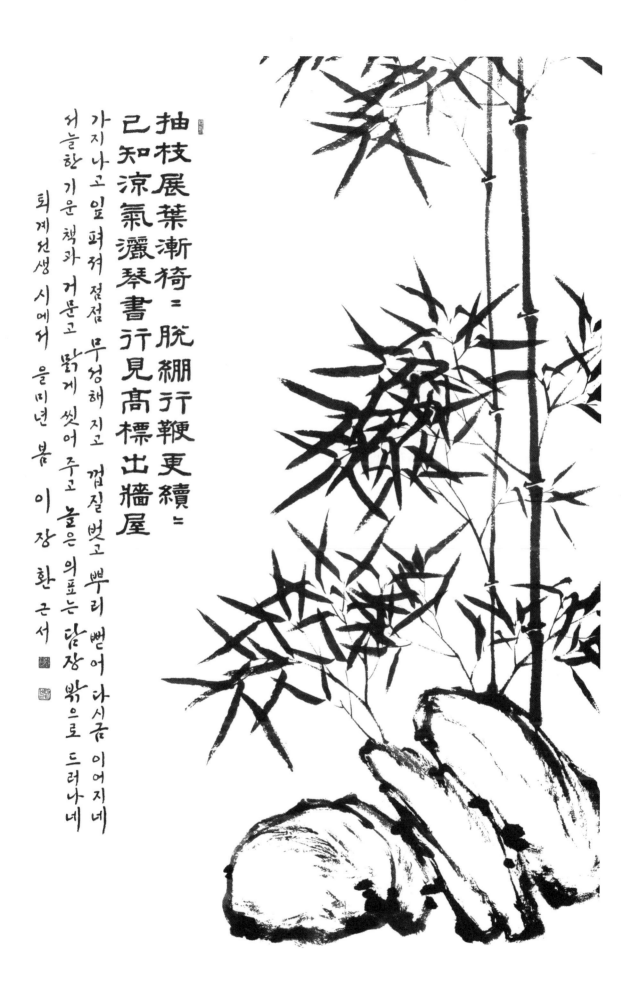

抽枝展葉漸倚二　脫綳行鞭更續二
已知涼氣灑琴書行見高標出牆屋

가지나고잎펴져점점　무성해지고　껍질벗고뿌리뻗어다시금이어지네
거늘한기운책과거문고　맑게씻어주고　놀은의포는담장밖으로드러나네

퇴계선생시에서　을미년봄이장환근서

汲汲友躬須益友
滔滔立脚是真夫

부지런히 힘써서 자신을 돌아보면 유익한 벗이 되고
도도한 흐름 속에서도 몸 편안히 하면 참된 대장부라네

退溪 퇴계

퇴계

· 50세

身退安愚分 신퇴안우분
學退憂暮境 학퇴우모경
溪上始定居 계상시정거
臨流日有省 임류일유성

벼슬길 물러나니 분수 지켜 편안하고
학문의 퇴보 늘그막의 걱정이라네
상계에 비로소 살아갈 터 정하고
흐르는 물 바라보며 날마다 반성하네

乙未春 李長煥

벼슬길 물러나니 분수지켜 편안하고

학문의 퇴보 늘그막의 걱정이라네

상계에 비로소 살아갈 터 정하고

흐르는 물 바라보며 날마다 반성하네

퇴계선생시 을미년 이 장환 근서

身退安愚分
學退憂暮境
溪上始定居
臨流日有省

溪上始定居
臨流日有省

退溪先生詩 李長煥

상계에 비로소 살아갈 터 정하고
흐르는 물 바라보며 날마다 반성하네

90

身退安愚分
學退憂暮境

벼슬자리 물러나니 분수 지켜 편안하고
학문의 퇴보 늙그막의 걱정이라네

和陶集飮酒 其三 화도집음주 기삼

『도연명집』 중에 실린 음주 화답

· 50세

智者巧投機 지자교투기
愚者滯常情 우자체상정
滔滔汨末流 도도골말류
總爲中利名 총위중리명
古來賢哲人 고래현철인

지혜로운 자는 기회를 잘 활용하고
어리석은 자는 고정관념 못 벗어나네
도도히 흐르는 저 탁류에 휩쓸리는 것은
모두 다 이익과 명예 때문이라네
옛날에는 어질고 뛰어난 인물 많았는데

吾獨後於生　오독후어생
此道卽裘葛[1]　차도즉구갈
奈何或猜驚　내하혹시경
拳拳抱苦心　권권포고심
淹留愧無成　엄류괴무성

나만 홀로 어이하여 지금 태어났나
도라는 것은 자연의 이치를 따름인데
무엇을 시기하고 놀랄 것이 있겠는가
괴로운 마음 부둥켜안고서
오래 지녔으나 이루지 못해 부끄럽네

1　구갈(裘葛)은 갖옷과 털옷, 곧 '검소한 옷'을 비유한다.

退溪先生詩 乙未春 長煥

지혜로운 자는 기회를 잘 활용하고 어리석은 자는 고정관념 못 벗어나네

도도히 흐르는 저 탁류에 휩쓸리는 것은 모두 다 이익과 명예 때문이라네

옛날에는 어질고 뛰어난 인물 많았는데 나만 홀로 어이하여 지금 태어났나

도라는 것은 자연의 이치를 따를 뿐인데 무엇을 시기하고 놀랄 것이 있겠는가

괴로운 마음 부둥켜 안고서 오래 지냈으나 이루지 못해 부끄럽네

퇴계선생시 을미년 봄 장환 근서

智者巧投機　愚者滯常情
滔滔汨未流　總爲中利名
古來賢哲人　吾獨後於生
此道即裘葛　奈何或猜驚
拳拳抱苦心　淹留愧無成

種竹 종죽

대나무를 심으며

· 50세

此君不可無 　차군불가무
栽培最難活 　재배최난활
如何艾與蕭 　여하애여소
翦去還抽櫱¹ 　전거환추얼

이 군자는 주위에 없을 수 없으니
심고 기르기가 가장 어렵네
어떻게 하면 쑥이나 약쑥과 같이
잘라내어도 다시 싹이 돋을까

1 櫱: 그루터기 얼.

種梅 종매

매화를 심으며

·50세

廣平銷鐵腸 광평소철장

西湖蛻仙骨 서호태선골

今年已蕭疎 금년이소소

明年更孤絶 명년갱고절

광평의 쇠 같은 창자도 매화 앞에선 녹아내렸고

서호의 임포는 매화를 사랑하다 신선이 되었다지

금년은 이미 나뭇잎 떨어져 성글게 되었으나

내년은 다시 고고한 절개를 보여주겠지

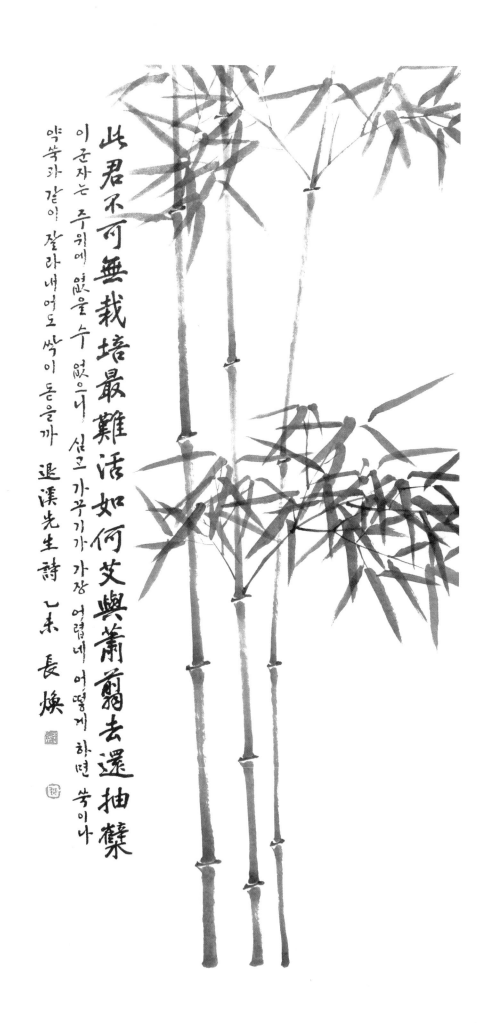

此君不可無栽培 最難活如何艾與蕭蘭去還抽欁

退溪先生詩 乙未 長煥

이 군자는 주위에 없을 수 없으니 심고 가꾸기가 가장 어렵네 어떻게 하면 쑥이나

약쑥과 같이 잘라내어도 싹이 돋을까

此君不可無栽培最難活

如何艾與蕭蕣去還抽蘖

退溪先生詩 種竹 乙未 長煥

이군자는 주위에 없을 수 없으니 심고 기르기가 가장 어렵네

어떻게 하면 쑥이나 약쑥과 같이 잘라내어도 싹이 돋을까

乙未春 長煥

광평의 쇠 같은 창자도 매화 앞에선 녹아내렸고
서호의 임포는 매화를 사랑하다 신선이 되었다지
금년은 이미 나뭇잎 떨어져 성글게 되었으나
내년은 다시 고고한 절개를 보여주겠지
퇴계선생시 종매 읊으면 장환

退溪先生詩 種梅

明　今　西　廣
年　丰　湖　平
更　已　蛻　銷
孤　蕭　仙　鐵
絶　疏　骨　腸

溪居雜興 二首 계거잡흥 이수

시내 서재에서 여러 가지 흥취를 읊다

·50세

買地青霞外 매지청하외

移居碧澗傍 이거벽간방

深耽惟水石 심탐유수석

大賞只松篁 대상지송황

푸르른 자하봉 밖의 땅을 사서

맑은 시냇가로 거처 옮겼네

깊이 즐기는 것 물과 돌뿐이요

크게 볼만한 것 솔과 대뿐이네

靜裏看時興　　정리간시흥
閑中閱往芳　　한중열왕방
柴門宜迥處　　시문의형처
心事一書牀　　심사일서상

조용한 가운데 철따라 흥취 구경하고
한가한 가운데 지나간 향기 더듬네
사립문은 먼 곳에 있어야 좋으리니
마음 쓸 곳은 책상 위의 책뿐이네

退溪先生詩 乙未春 長煥

푸르른 자하봉 밖의 땅을 사서 맑은 시냇가로 거처 옮겼네

깊이 즐기는 것 물과 돌뿐이요 크게 볼만한 것 솔과 대뿐이네

조용한 가운데 철따라 흥취 구경하고 한가한 가운데 지나간 향기 더듬네

사립문은 먼 곳에 있어야 좋으리니 마음 쏠 곳은 책상 위의 책뿐이네

퇴계선생시 계거잡흥 을미년 봄 장환 근서

買地青霞外　移居碧澗傍
深耽惟水石　大賞只松篁
靜裏看時興　閒中閱往芳
柴門宜逈處　心事一書林

移草屋於溪西 名曰寒棲庵

이초옥어계서 명왈한서암

초옥을 시내 서편으로 옮기고 한서암이라 명명하다

· 50세

茅茨移構澗巖中	모자이구간암중
正値巖花發亂紅	정치암화발란홍
古往今來時已晚	고왕금래시이만
朝耕夜讀樂無窮	조경야독낙무궁

시냇가에 띠집을 옮겨 지었는데

때마침 산꽃이 흐드러지게 피었네

예는 가고 오늘이 와 때는 이미 늦었으나

아침에 밭 갈고 밤에 책 읽으니 즐거움 끝이 없네

寒棲 한서

한서암에 살면서

·50세

結茅爲林廬　　결모위임려

下有寒泉瀉　　하유한천사

棲遲足可娛　　서지족가오

不恨無知者　　불한무지자

띠 이어 숲속에 오두막집 지으니

그 아래에선 차가운 샘물 솟네

마음 편히 쉬면서 즐길 만하니

아는 이 없다고 한스럽지 않네

退溪先生詩 李長煥

시냇가에 띠집을 읊게 지었는데 때마침 산꽃이 흐드러

지게 피었네 예는 가고 오늘이 와 땔는 이미 늦었으나

아침에 밭 갈고 밤에 책 읽으니 즐거움 끝이 없네

茅茨移構澗巖中

正值巖花發亂紅

古往今來時已晚

朝耕夜讀樂無窮

退溪先生詩 長燠

때 이어 숲속에 오두막집 지으니

그 아래에선 차가운 샘물 솟네

마음 편히 쉬면서 즐길만 하니

아는 이 없다고 한스럽지 않네

갑오년 가을 이장환 근서

結茅爲林廬
下有寒泉瀉
樓遲足可娛
不恨無知者

移竹 次韻康節高竹 八首

이죽 차운강절고죽 팔수

대를 옮겨 심고 나서 강절의 시「고죽」에 차운하다

· 50세

穉竹兩三叢　치죽양삼총

移來見其生　이래견기생

且喜新萌抽　차희신맹추

何妨逸鞭行　하방일편행

어린 대 두세 포기를

옮겨 심고 자라나는 것 보네

새로 싹이 돋는 것 기뻐하나니

가만히 뿌리 뻗음 무어 해로우랴

112

物遇人之幽 　물우인지유

人荷時之明 　인하시지명

山園一畝內 　산원일무내

幸矣相娛情 　행의상오정

대나무는 은둔하는 선비를 만났고

사람은 밝은 시대를 만났으니

산골짜기 조그만 동산에서

행복하게 서로 정을 나누리

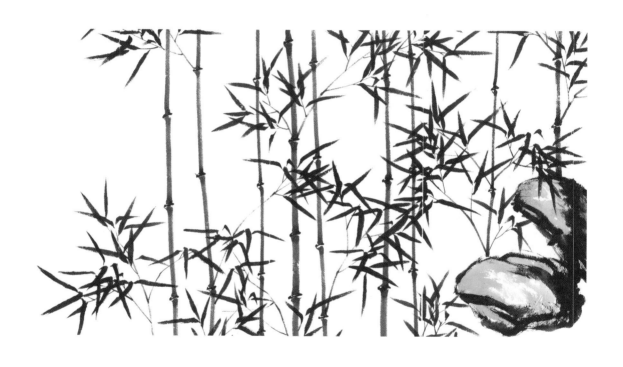

114

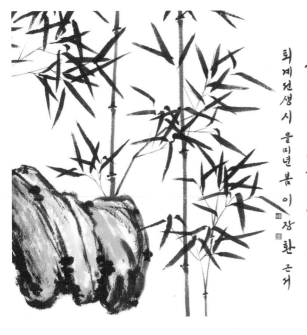

種竹兩三叢移来見其生
且喜新萌抽何妨遶鞭行
物遇人〻幽人荷時〻明
山園一畝内幸矣相娛情

어린대 두세 포기를
옮겨심고 자라는 것 보네
새로 싹이 돋는 것 기뻐하나니
가만히 뿌리 뻗음 무어 해로우라
대나무는 은둔하는
선비를 만났고
사람은 시내를 만났으니
산촌 짜기
조그만 동산에서
행복하게 서로 정을 나누리

퇴계선생시 을미년 봄 이장환 근거

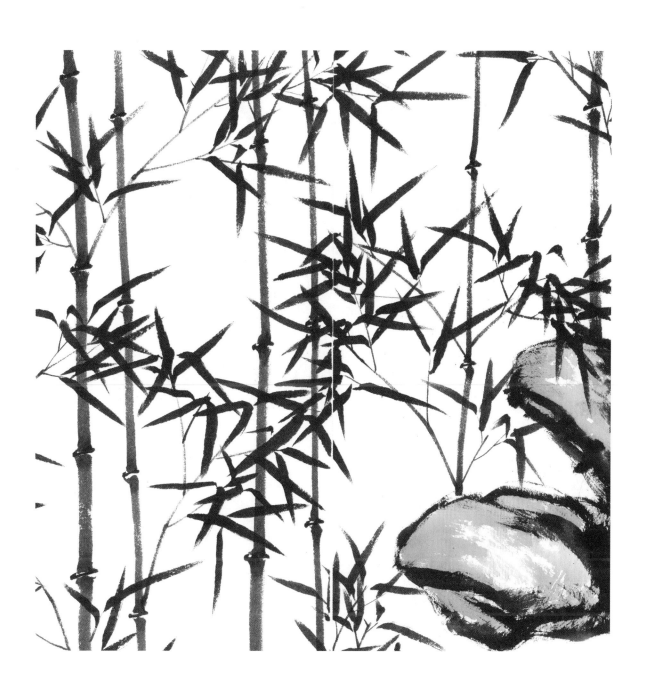

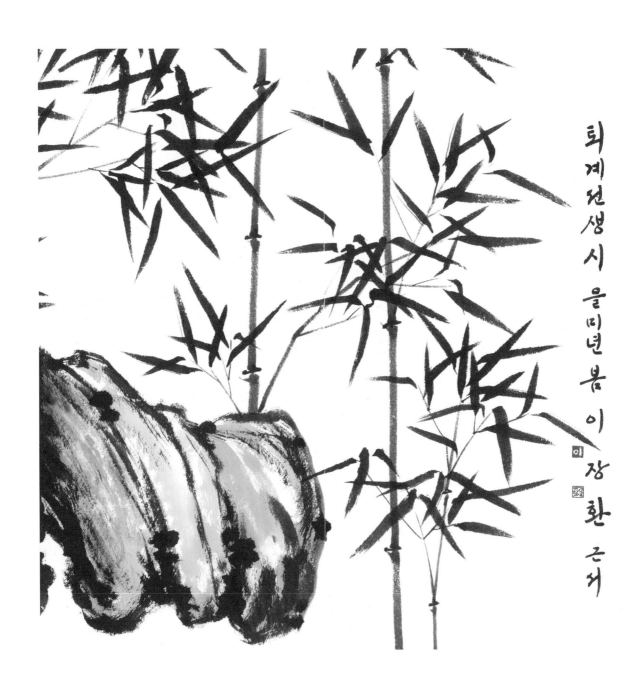

퇴계선생시 을미년봄이 장환 근서

118

穉竹兩三叢移來見其生
且喜新萌抽何妨逐鞭行
物遇人〻幽人荷時〻明
山園一畝內幸美相娛情

어린 대 두세 포기를
옮겨 심고 자라는 것 보네
새로 싹이 돋는 것 기뻐하나니
가만히 뿌리 뻗음 무어 해로우랴
대나무는 은둔하는
선비를 닮았으니
사람은 좋은 시대를 만났고
산골짜기 조그만 동산에서
행복하게 서로 정을 나누리

移竹 次韻康節高竹 八首 其二

이죽 차운강절고죽 팔수 기이

대를 옮겨 심고 나서 강절의 시「고죽」에 차운하다

·50세

稺竹種前庭 　치죽종전정

我窓淸且幽 　아창청차유

猗猗見長夏 　의의견장하

凜凜期高秋 　늠름기고추

어린 대를 앞뜰에 심었더니

내 창이 맑고 그윽하여라

긴 여름에 무성히 자라는 것을 보고

맑은 가을에는 늠름한 자태 기약하네

入而對此君　입이대차군
出而漱溪流　출이수계류
淸寒不厭多　청한불염다
遇境恣所收　우경자소수

들어오면 그대를 마주 보고
나가서는 시냇물에 양치질하네
청한한 자연이야 많을수록 좋지
만나는 곳마다 마음껏 즐기네

禪竹種前庭我窓清且幽 猗猗見長夏
凜凜期高秋 入而對此君 出而漱溪流
清寒不厭多 過境恣所收 退溪先生 詩

어린 대를 알뜰이 섬았더니 내 창이 밝고 그윽 하여라
긴 여름에 무성히 자라는 걸 보고 밝은 가을에는 늠름한 자태
기약하네 들어오면 그대를 마주보고 나가거는 시냇물에
양치질 하네 청한한 자연이야 맑을수록 좋지 맑는 곳 마다
마음껏 즐기네 퇴계선생 시 을미년 창환

禪竹種前庭 我窗清且幽 獵獵見長夏

凜凜期高秋 入而對此君 出而漱溪流

清寒不厭多 過境恣所收　退溪先生詩

어린 대를 앞뜰에 심었더니 내 창이 맑고 그윽하여라

긴 여름에 무성히 자라는 걸 보고 맑은 가을에는 늠름한 자태

기약하네 들어오면 그대를 마주보고 나가서는 시냇물에

양치질하네 청한한 자연이야 맑을수록 좋지 만나는 곳마다

마음껏 즐기네

퇴계선생 시 을미년 정환

酬仲擧赴新寧見和 送行抽韻

수중거부신녕견화 송행추운

중거가 신녕현감에 부임해 졸작으로 전송해준 시에 화답한 것을 보고 수창하다

· 51세

想得初心捐末事 상득초심연말사

喜聞眞訣卻諸方 희문진결각제방

시작할 때 마음 상기하여 말엽적인 일 버리고

참된 비결 즐거이 듣고 여러 방도 물리치시게

想得初心捐末事
喜聞真訣御諸方

시작할때 마음 삼기하여 말엽적인 일 버리고

참된비결 즐거이 듣고 여러 방도 물리치시게

되계선생시구 을미년 장환

次金惇敍讀書有感韻

차김돈서독서유감운

김돈서의 글을 읽다가 느낌이 있어 운자에 맞추어 짓다

·51세

汲汲反躬須益友 급급반궁수익우

滔滔立脚是眞夫 도도입각시진부

부지런히 힘써서 자신을 돌아보면 유익한 벗이 되고

도도한 흐름 속에서도 몸 편안히 하면 참된 대장부라네

汲、反躬湏益友

滔、立脚是眞夫

退溪先生詩句乙未夏長煥

부지런히 힘써서 자신을 돌아보면 유익한 벗이 되고

도도한 흐름 속에서도 몸 편안히 하면 참된 대장부라네

溪堂偶興 계당우흥

계당에서 우연히 흥이 일어 짓다

·51세

掬泉注硯池 국천주연지

閒坐寫新詩 한좌사신시

自適幽居趣 자적유거취

何論知不知 하론지부지

샘물을 움켜다가 벼루에 붓고

한가히 앉아 새로운 시를 쓰네

그윽이 사는 취미 스스로 즐거우니

남이 알고 모르고는 말할 것 없네

閑居 한거 1

한가롭게 지내다

·51세

格物存心理自融 격물존심이자융

眼前無地不光風 안전무지불광풍

始知實踐眞難事 시지실천진난사

難處無難庶漸通 난처무난서점통

사물 연구하고 마음을 간직하니 이치가 절로 통하여

눈앞에 맑고 깨끗한 바람 불지 않는 땅이 없다네

실천이 진실로 어려운 일임을 비로소 알았으니

어려운 곳에서 어려움 없으면 거의 통달한 것이라네

退溪先生詩 長煥

샘물을 움켜다가 벼루에 붓고
한가히 앉아 새로운 시를 쓰네
그윽이 사는 취미 스스로 즐거우니
남이 알고 모르고는 말할 것 없네

퇴계선생시 경인년 장 환

何 自 開 掬
論 適 坐 泉
知 幽 寫 注
不 居 新 硯
知 趣 詩 池

退溪先生詩 長煥 謹書

사물 연구하고 마음을 간직하니 이치가 절로 통하여

눈앞에 맑고 깨끗한 바람 불지 않는 땅이 없다네

실천이 진실로 어려운 일임을 비로소 알았으니

어려운 곳에서 어려움 없으면 거의 통달한 것이라네

퇴계선생시 을미년 이장환

格物存心理自融
眼前無地不光風
始知實踐真難事
難處無難庶漸通

閒居 한거 2

한가롭게 지내다

·51세

疎林寒澗勢離離　소림한간세리리
谷口朝陽出霧遲　곡구조양출무지
杳杳靜觀皆自得　묘묘정관개자득
悠悠閒坐有深思　유유한좌유심사

성긴 숲 찬 개울은 기세 흩어져 느릿느릿한데
계곡 입구 아침햇살에 뉘엿뉘엿 안개 피어나네
아득한 곳 고요히 바라보니 모두 만족한 모양인데
유유자적 한가히 앉았으니 깊은 생각 생겨나네

山禽弄舌時能變　산금농설시능변
溪石盤根水莫移　계석반근수막이
乘興獨遊心得得　승흥독유심득득
只令泓穎與相隨　지령홍영여상수

산새들 지저귀며 장난치니 시시각각 변화하고
개울의 바위 편편이 뿌리박아 물 흘러가지 못하네
흥이 올라 노나니 마음이 흡족하고
오직 붓과 벼루만 지니고 오게 하였네

退溪先生詩 長煥 敬書

성긴 숲 찬 개울은 기세 흩어져 느릿느릿한데

계곡 입구 아침 햇살에 뉘엿뉘엿 안개 피어나네

아득한 곳 고요히 바라보니 모두 만족한 모양인데

유유자적 한가히 앉았으니 깊은 생각 생겨나네

산새들 지저귀며 장난치니 시시각각 변화하고

개울의 바위 편편히 뿌리박아 물 흘러가지 못하네

흥이 올라 홀로 노니니 마음이 흡족하고

오직 붓과 벼루만 지니고 오게 하였네

퇴계선생시 을미년 장환

疎林寒澗勢離二
谷口朝陽出霧遲
杳二靜觀皆自得
憨憨閒坐有深思
山禽弄舌時能變
溪石盤根水莫移二
乘興獨遊心得二
只令泓頴與相隨

幽居 示李仁仲 金愼仲

유거 시이인중 김신중

한가한 중에 읊어 이인중과 김신중에게 보이다

·52세

幽居一味閒無事　유거일미한무사
人厭閒居我獨憐　인염한거아독련
置酒東軒如對聖　치주동헌여대성
得梅南國似逢仙　득매남국사봉선

그윽한 삶 제일 맛은 한가하여 일 없는 것

남들은 한거 싫어하나 나만 홀로 사랑하네

동헌에 술상 차리니 성인을 대한 것 같고

남국에 매화 피니 신선을 만난 듯하네

巖泉滴硯雲生筆 암천적연운생필
山月侵牀露灑編 산월침상노쇄편
病裏不妨時懶讀 병리불방시나독
任從君笑腹便便 임종군소복편편

벼루에 샘물 붓자 구름이 붓에 일고
산달은 침상 비추고 이슬 책에 내리네
글 읽기 게으른 것 병중엔 무방하다네
뱃가죽이 살졌다고 임과 함께 실컷 웃으리

幽居一味閑無事人厭閒居我獨憐
置酒東軒如對聖得梅南國似逢仙
爁泉滴硯雲生筆山月侵林露灑編
病裏不妨時懶讀任從君笑腹便便

退溪先生詩 乙未春 長煥

그윽한 삶 제일 맛은 한가하여 일 없는 것 남들은 한가함 싫어하나 나 홀로 사랑하네

동헌에 술상 차리니 성인을 마주한 듯하고 남국에 매화 보니 신선을 만난 듯하네

벼루에 샘물 붓자 구름이 붓끝에 이네 산 달이 침상 비추고 이슬은 책에 내리네

병중엔 무방하다네 글 읽기 게으른 것 뱃가죽이 살쪘다고 임과 함께 실컷 웃으리

幽居一味閒無事人厭閒居我獨憐
置酒東軒如對聖得梅南國似逢仙
爨泉滴硯雲生筆山月侵牀露灑編
病裏不妨時懶讀任從君笑腹便〻

退溪先生詩 乙未春 長煥

그윽한 삶 제일 맛은 한가하여 일 없는 것 남들은 한가 싫어하나 나만 홀로 사랑하네

동헌에 술상 차리니 성인을 대한 것 같고 남국에 매화 피니 신선을 만난 듯하네

벼루에 샘물 붓자 구름이 붓고 산달은 침상 비추고 이슬이 책에 내리네

글 읽기 게으른 것 병중엔 무방하다네 뱃가죽이 실쪘다고 임과 함께 실컷 웃으리

正月二日 立春 정월이일 입춘

정월 초이틀 입춘날에 읊다

·52세

黃卷中間對聖賢　황권중간대성현
虛明一室坐超然　허명일실좌초연
梅窓又見春消息　매창우견춘소식
莫向瑤琴嘆絶絃　막향요금탄절현

서책 속에서 성현을 대하여

밝고 빈방에 초연히 앉았노라

창가에 매화 또 봄소식을 전하니

거문고 줄 끊어졌다 탄식 말아라

黃卷中間對聖賢
虛明一室坐超然
梅窓又見春消息
莫向瑤琴嘆絶絃

退溪先生詩 李長煥

서책 속에서 성현을 대하여 밝고 빈 방에 초연히
앉았노라 창가에 매화 또 봄 소식을 전하니 거문고
줄 끊어졌다 탄식 말아라 갑오년 봄 장환

四月初一日 溪上作 사월초일일 계상작

사월 초하룻날 계상에서 읊다

·52세

澡神古書在 조신고서재

灌花清泉賴 관화청천뢰

林居識鳥樂 임거식조락

地坐看蟻大 지좌간의대

夏初品物流 하초품물류

春後餘芳蝎 춘후여방애

정신을 맑히려면 옛글이 남아 있고

꽃에 물 줄 땐 샘에 힘입네

숲속에 사노라니 새의 즐거움 알게 되고

땅 위에 앉았으니 개미 자람 보았노라

여름철 시작되니 모든 물건 번영하고

봄의 끝이라 남은 꽃이 향기롭네

雲生沉寥間　　운생혈료간
日墮蒼茫外　　일타창망외
休休已無恨　　휴휴이무한
落落空多嘅　　낙락공다개
唯有千載人　　유유천재인
襟期與我會　　금기여아회

고요한 그사이에 구름이 일어나고
아득히 먼 곳에는 너울너울 해가 지네
마음이 넉넉하니 한스러운 일 전혀 없고
낙락한 회포 있어 부질없이 느낌 많소
오로지 천년에 한 번 나온 성인 있어
가슴속이 나와 어울리기를 기약해보네

정신을 맑히려면 옛글이 남아 있고 꽃에 물 줄 땐 맑은 샘에 힘입네

숲속에 사노라니 새의 즐거움 알게 되고 땅 위에 앉았으니 개미 차람 보았노라

여름철 시작되니 모든 물건 번영하고 봄의 끝이라 남은 꽃이 향기롭네

고요한 그 사이에 구름이 일어나고 아득히 먼 곳에는 너울 너울 해가 지네

마음이 늑늑하니 한스런 일 전혀 없고 낙락한 회포 있어 부질없이 느낌 많소

오로지 천년에 한 번 나온 성인 있어 가슴속이 나와 어울리기를 기약해보네

갑오년 여름 퇴계선생시 장환 근서 [이 장헌]

澡神古書在　灌花清泉頼
林居識鳥樂　地坐看蟻大
夏初品物流　春後餘芳鴟
雲生沈寥間　日陸蒼茫外
休休已無恨　落二空多嘅
唯有千載人　襟期與我會

退溪先生詩　李長煥　謹書

次韻答林大樹 四首 其四

차운답임대수 사수 기사

임대수의 시를 차운해 답하다

·53세

心欣吉善如蘭馥 심흔길선여난복

마음으로 길상 즐기니 난초향기와 같네

石江十詠 爲曹上舍雲伯 駿龍作

석강십영 위조상사운백 준룡작

석강의 십경을 읊으니 조진사 운백을 위해서 지음이다

·54세

爽地山光裏　　상지산광리

虛亭水色中　　허정수색중

拓窓分竹日　　척창분죽일

垂箔護蘋[1]風　　수박호빈풍

좋은 땅은 산빛 속에 있고

빈 정자는 물빛 속에 잠기었네

창 열어 대숲 사이로 햇빛 들이고

긴 발 내려 강바람을 막았노라

漁事隣家共　　어사인가공

農談野老同　　농담야로동

人閒豈無樂　　인한기무락

此樂獨無終　　차락독무종

고기잡이 일은 이웃과 함께 하고

농사일은 들녘의 노인과 함께 하지

한가하니 어찌 즐겁지 않으리오마는

이 즐거움 유독 끝이 없어라

1　蘋: 개구리 밥풀 빈.

心欣吉善
如蘭馥

마음으로
길상 즐기니
난초향기와 같네
퇴계선생 시구
을미년 봄 장환

奕地山光重裏虛亭水色序

拓窓分竹日重簾護頻風

漁事鄰家芸農談野老同

人閒堂無樂此樂獨多絲

退溪先生詩 乙未之夏長煥

좋은 땅은 산빛 속에 있고 빈 정자는 물빛 속에 잠기었네
창 열어 대숲 사이로 햇빛 들이고 긴 발 내려 강바람을 막았노라
고기잡이 일은 이웃과 함께 하고 농사 일은 들녘의 노인과 함께 하지
한가하니 어찌 즐겁지 않으리오마는 이 즐거움 유독 끝이 없어라

퇴계선생시 을미년 여름 장환 근서

石江十詠 爲曹上舍雲伯駿龍作 其一

석강십영 위조상사운백 준룡작 기일

석강의 십경을 읊으니 조진사 운백을 위해서 지음이다

·54세

自讀石江詠　자독석강영

憐君同我情　연군동아정

園從塵外卜　원종진외복

家向水邊成　가향수변성

석강에서 읊은 시 읽고 난 뒤부터

그대랑 나랑 뜻 같음이 어여뻐라

티끌세상 벗어나 동산을 마련하고

물가를 향하여 집을 지었다네

有趣孤棲樂　유취고서락

無求萬事輕　무구만사경

五侯池館勝　오후지관승

爭比此間淸　쟁비차간청

취미가 있으니 홀로 깃듦 즐겁고

구하는 것이 없으니 만사가 다 가볍다오

다섯 제후 별장이 아무리 아름답다 한들

이렇게 맑은 곳과 비교하리오

自讀石江詠憐君同我情
園從塵外卜家向水邊成
有趣孤棲樂無求萬事輕
五集池館勝爭以此間清

退溪先生詩 乙未春 長煥

석강에서 읊은 시 읽고 난 뒤부터
그대랑 나랑 뜻 같음이 어여뻐라
티끌 세상 벗어나 동산을 마련하고
물가를 향하여 집을 지었다네
취미가 있으니 홀로 깃들 즐겁고
구하는 것이 없으니 만사가 다 가볍다오
다섯 제후 별장이 아무리 아름답다 한들
이렇게 맑은 곳과 비교 하리오

有趣孤棲樂

無求萬事輕

退溪先生詩句 長煥

취미가 있고 보니 홀로 깃듦 즐거웁고

구하는 것이 없으니 만사가 다 가볍네

送韓士炯往天磨山 讀書兼寄南時甫

송한사형왕천마산 독서겸기남시보

한사형을 보내어 천마산에 가서 글을 읽게 하고 아울러 남시보에게 부치다

·54세

憂患從來玉汝身　　우환종래옥여신

動心忍性境還新　　동심인성경환신

不須更向玄玄覓　　불수갱향현현멱

精義尋常自入神　　정의심상자입신

근심걱정은 너의 인격을 옥처럼 만들고

어질고 의로운 마음 일으켜 성질 참으면 경지 다시 새로워지리

지극히 현묘한 것 찾을 필요 없으니

정밀한 의리는 평범한 데서 신묘한 경지로 들어가네

憂患從來玉汝身

動心忍性境還新

不湏更向玄玄覓

精義尋常自入神

退溪先生詩 李長煥

근심 걱정은 너의 인격을 옥처럼 만들고 어질고
의로운 마음 일으켜 성질 참으면 경지 다시 새로워지리
지극히 현묘한 것 찾을 필요 없으니 정밀한 의리는
평범한 데서 신묘한 경지로 들어가네 장환

4 지천명知天命 一 161

台叟來訪云 夢中得句 相思成鬱結
幽恨寄瑤琴 覺而足成四韻
書以示之 次韻

태수래방운 몽중득구 상사성울결 유한기요금 각이족성사운 서이시지 차운

태수가 찾아와서 이르기를 "꿈에 '서로 생각하느라고 시름이 맺혔는데,
깊숙한 그 원한을 거문고에 부치노라'는 글귀를 얻고 깨자 그 뒤를 이어 네 운을
이룩하였나이다" 하고는 그 시를 써서 보이기에 차운하다

·54세

踏雪來相訪　답설래상방
題詩笑復吟　제시소부음
夢中神感激　몽중신감격
書裏意沈淫　서리의침음

눈을 밟으면서 찾아와서

시를 써 보여주며 웃고 읊구나

꿈속에서 신도 감격하였다네

글 속에 뜻이 사뭇 넘쳐흘러서

得失難齊指 득실난제지
艱虞更勵心 간우갱려심
何妨無世用 하방무세용
願作沒絃琴 원작몰현금

얻고 잃음 제지하기 어려운지라

어려운 일 당하면 마음 다시 가다듬어야

세상에 쓸 곳 없음 무엇이 해로우랴

줄 없는 거문고가 되기를 원하노라

踏雪來相訪題詩笑復吟

夢中神感激書裏意沈淫

得失難齊指艱虞更勵心

何妨無世用願作沒絃琴

退溪先生詩 長煥謹書

눈을 밟으면서 찾아 와서 시를 써 보여주며 웃고 읊구나

꿈속에서 신도 감격하였다네 글 속에 뜻이 사뭇 넘쳐 흘러서

얻고 잃음 제지하기 어려운지라 어려운 일 당하면 마음 다시 가다듬어야

세상에 쓸 곳 없음 무엇이 해로우랴 줄없는 거문고가 되기를 원하노라

風霜一搖落
貞脆疑無異
芬芳自有時
豈火人知貴

바람서리 한 차례만 불어와 뒤흔들면
굳세고 약한 것이 다를 바 없는 듯
꽃답고 향기로움 저 나름의 때 있거니
어찌 남이 알아야만 귀하리오

琴聞遠東溪惺惺齋 금문원동계성성재

금문원의 동계 성성재에게

·55세

精一[1]心傳敬是要　　정일심전경시요

儘惺惺地自昭昭　　진성성지자소소

但加日用工夫在　　단가일용공부재

莫學芒芒去揠[2]苗　　막학망망거알묘

정일 심법은 공경함이 요결이라오

철저히 깨어 있으면 저절로 환하리라

다만 일상적인 공부나 할 일이지

허겁지겁 쫓아가 싹을 뽑아 올리지 말게

1　정일(精一)은 유정유일(惟精惟一)의 준말로 정(精)은 공과 사의 구분을
　　분명하게 살피는 것이고 일(一)은 본마음의 정도를 한결같이 지켜가는 것이다.
2　揠: 뽑다 알.

退溪先生詩　長煥

정일 심법은 공경함이 요결이라오
철저히 깨어 있으면 저절로 환하리라
다만 일상적인 공부나 할 일이지
허겁지겁 좇아가 싹을 뽑아올리지 말게
퇴계선생시 을미년 장환

精一心傳敬是要
儘惺惺地自昭昭
但加日用工夫在
莫學芒芒去揠苗

退溪先生詩 李長煥

서창에 석양이 비끼니 아지랑이 아른거리네 노래하고 시 읊고

마치 쌍바퀴를 굴리듯 하네 문장이 하찮은 것이라고

비웃지 마오 마음속 오묘한 깨달음도 글로 나타낸다네

日斜總裏見游塵
迭唱頻題似轉輪
莫笑文章爲小技
胸中妙處狀來眞

復用前韻 부용전운

전에 썼던 운을 다시 쓰다

· 55세

日斜牕裏見游塵　일사창리견유진
迭唱頻題似轉輪　질창빈제사전륜
莫笑文章爲小技　막소문장위소기
胸中妙處狀來眞　흉중묘처상래진

서창에 석양이 비끼니 아지랑이 아른거리네
노래하고 시 읊고 마치 쌍바퀴를 굴리듯 하네
문장이 하찮은 것이라고 비웃지 마오
마음속 오묘한 깨달음도 글로 나타낸다네

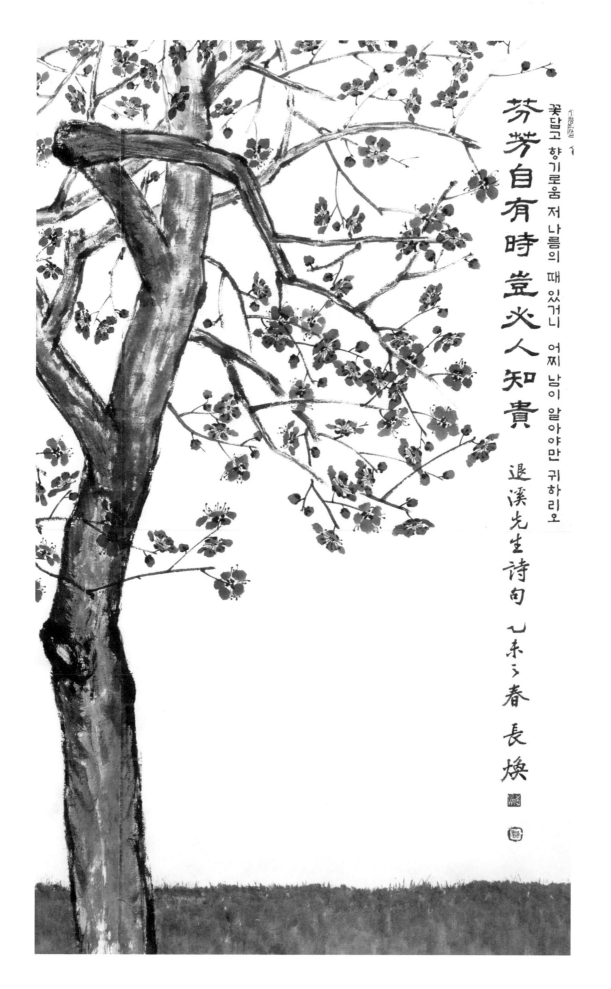

芳芳自有時 豈必人知貴

退溪先生詩句

乙未春 長煥

꽃답고 향기로움 저 나름의 때 있거니 어찌 남이 알아야만 귀하리오

秋懷 추회

가을날의 회포

·56세

庭前兩株梅　정전양주매
秋葉多先悴[1]　추엽다선췌
谷中彼薈蔚[2]　곡중피회울
亂雜如爭地　난잡여쟁지
孤標未易保　고표미역보

뜰 앞에 서 있는 매화나무 두 그루
가을 들자 잎이 먼저 우수수 떨어지네
골짜기에 무성하게 우거진 저 잡초들
어지러이 떨기 이뤄 서로 땅을 다투는 듯
고고한 그 모습은 보전하기 어렵고

1　悴: 파리할 췌.
2　薈: 무성할 회.

衆植增所恣　중식증소자
風霜一搖落　풍상일요락
貞脆[3]疑無異　정취의무이
芬芳自有時　분방자유시
豈必人知貴　기필인지귀

잡다한 초목들만 멋대로 뻗는구나
바람서리 한 차례만 불어와 뒤흔들면
굳세고 약한 것이 다를 바 없는 듯
꽃답고 향기로움 저 나름의 때 있거니
어찌 남이 알아야만 귀하리오

3 脆: 무르다·약하다·가볍다 취.

뜰 앞에 서 있는 매화나무 두 그루 가을 들자 잎이 먼저 우수수 떨어지네

곧짜기에 무성하게 우거진 저 잡초들 어지러이 떨기 이뤄 거로 땅을 다투는듯

고고한 그 모습은 보전하기 어렵고 잡다한 초목들만 멋대로 뻗는구나

바람서리 한 차례만 불어와 뒤흔들면 굳세고 약한 것이 나룰 것이 없는듯

꽃답고 향기로움 저 나룰의 때 있거니 어찌 남이 안아야만 귀하리오

퇴계선생 시 갑오년 가을 장환 근서

庭前兩株梅　秋葉先多悴
谷中彼舊蔚　亂雜如爭地
孤標未易保　衆植增所渗
風霜一搖落　貞脆疑無異
芬芳自有時　豈必人知貴

退溪先生詩 甲子之秋 長煥

尋改卜書堂地 得於陶山之南 有感而作 二首

심개복서당지 득어도산지남 유감이작 이수

서당을 고쳐 지을 땅을 찾아 도산 남녘에 얻고 느낌이 있어 읊다

·57세

風雨溪堂不庇牀 풍우계당불비상

卜遷求勝偏林岡 복천구승편림강

那知百歲藏修地 나지백세장수지

只在平生採釣傍 지재평생채조방

花笑向人情不淺 화소향인정불천

鳥鳴求友意偏長 조명구우의편장

誓移三徑來棲息 서이삼경래서식

樂處何人共襲芳 낙처하인공습방

비바람 치는 계상서당 책상 하나 못 가리니

좋은 곳으로 옮겨보려 숲속 두루 찾았네

어찌 알았으랴 백 년토록 학문할 곳

평소 나물 캐고 고기 낚던 그 곁에 있을 줄

꽃이 날 보고 웃는 정은 얕지 않고

새가 벗을 찾는 소리는 뜻이 깊구나

삼경을 옮겨와 깃들기를 다짐하니

즐거운 이곳에서 누구와 함께 할까

陶丘南畔白雲深　도구남반백운심
一道蒙泉出艮岑　일도몽천출간잠
晚日彩禽浮水渚　만일채금부수저
春風瑤草滿巖林　춘풍요초만암림
自生感慨幽棲處　자생감개유서처
眞愜盤桓暮境心　진협반환모경심
萬化窮探吾豈敢　만화궁탐오기감
願將編簡誦遺音　원장편간송유음

도산 남녘 기슭 흰 구름 깊고

한 줄기 몽천은 동쪽에서 솟아나네

해 질 녘에 고운 새는 물가에 떠 있고

봄바람에 향기로운 풀 바위 숲에 가득하네

스스로 감개하여 그윽한 곳에 깃드니

참으로 흡족해 느지막이 서성이네

천지조화 탐구하길 어찌 감히 바라리오

경전 속에 남은 글 외우기를 바랄 뿐이라네

晚日彩禽浮水渚
春風瑤草滿巖林
自生感慨幽棲處
真愜盤桓暮境心
萬化窮探吾豈敢
顧將編簡誦遺音

退溪先生 詩 甲午春 李長煥 謹書

비바람 치는 계상서당 책상 하나 못가리니 좋은 곳으로 옮겨보려 숲속
두루 찾았네 어찌 알았으랴 백년의토록 하문할 곳 나물캐고 고기낙던
그곁에 있을 줄 꽃이 날보고 웃는 정은 얕지 않고 새가 번을 찾는 소리는
뜻이 기푸구나 삼경을 옮겨와 깃들기를 다짐하니 즐거운 이곳에서 누구와

함께 할까 도산남녘 기슭 흰구름 깊고 한줄기 몽천은 동쪽에서 솟아나네
해질녘에 고운새는 물가에 떠 있었고 봄바람에 향기로운 풀 바위숲에 가득
하네 스스로 감개하여 그윽한 곳에 깃드니 참으로 흡족해 느지막이
서성이네 천지조화 탐구하길 어찌 감히 경전 속에 남은 글
외우기를 바랄뿐이라네

퇴계선생시 이장환 근서

風雨溪堂不庇牀
卜遷求勝徧林岡
那知百歲藏修地
只在平生揉釣傍
花笑向人情不淺
鳥鳴求友意偏長
擔移三徑來棲息
樂處何人共襲芳
陶丘南畔白雲深
一道蒙泉出艮岑

花笑向人情不淺
鳥鳴求友意偏長
搖移三徑來棲息
樂處何人共襲芳

風雨溪堂不庇牀
卜遷求勝徧林岡
那知百歲藏修地
只在平生揉釣傍

自生感慨幽棲處

真愜盤桓暮境心

萬化窮採吾豈敢

願將編簡誦遺音

184

陶丘南畔白雲深
一道蒙泉出艮岑
晚日彩禽浮水渚
春風瑤草滿巖林

退溪先生詩 甲午春 李長煥 謹書

비바람 치는 계상서당 책상 하나 못가리니 좋은 곳으로 옮겨보려 숲 속

두루 찾았네 어찌 알았으랴 백년토록 학문할 곳 평소 나물 캐고 고기 낚던

그 곁에 있었을 줄 꽃이 날보고 웃는 정은 얕지 않고 새가 벗을 찾는 소리는 누구와

뜻이 깊구나 삼경을 옮겨와 깃들기를 다짐하니 즐거운 이곳에서

함께 할까 도산남녘기슭 흰구름 깊고 한줄기 몽천은 동쪽에서 솟아나네

해질녁에 고운새는 물가에 떠 있고 봄바람에 향기로운 풀 바위숲에 가득

하네 스스로 감개하여 그윽한 곳에 깃드니 참으로 흡족해 느지막이

서성이네 천지조화 탐구하길 어찌 감히 바라리오 경전 속에 남은 글

외우기를 바랄뿐이라네

퇴계선생시 이 장환 근서

七月旣望 久雨新晴 登紫霞峯作

칠월기망 구우신청 등자하봉작

7월 16일 장마가 처음 개이기에 자하봉에 올라 읊다

·58세

野曠天高積雨晴 　야광천고적우청

碧山環帶翠濤聲 　벽산환대취도성

故知山水無涯興 　고지산수무애흥

莫使無端世累攖[1] 　막사무단세루영

들 넓고 하늘 높을 제 장맛비가 처음 개니

푸른 산은 둘러 있고 물결소리 들려온다

산과 물 끝없는 흥취 알게 되었으니

괜스레 세속의 번거로운 일에 얽히게 마오

1　攖: 잡아당겨 매다·묶다·구속하다 영.

退溪先生詩 癸未 長煥

들 넓고 하늘 높을 때 장맛비가 개니

푸른 산은 둘러 있고 물결소리 들려오네

산과 물 끝없는 흥취 알게 되었으니

괜시리 세속의 번거로운 일에 얽히게 마오

퇴계선생시 계미년봄이장환

野曠天高積雨晴
碧山環帶翠濤聲
故知山水無涯興
莫使無端世累攖

贈李叔獻 증이숙헌

율곡 이숙헌에게 답하다

· 58세

病我牢關不見春 　병아뇌관불견춘
公來披豁醒心神 　공래피활성심신
已知名下無虛士 　이지명하무허사
堪愧年前闕敬身 　감괴년전궐경신

병든 나는 문을 닫고 있어 봄이 온 줄을 몰랐는데
그대가 찾아와서 내 마음을 상쾌하게 열어주네
이미 높은 명성 아래에 헛된 선비 없음을 알았으니
지난날 몸가짐 공경히 다 못 한 것 부끄러워하네

嘉穀莫容稊熟美　가곡막용제숙미
纖塵猶害鏡磨新　섬진유해경마신
過情詩語須刪去　과정시어수산거
努力工夫各日親　노력공부각일친

좋은 곡식은 돌피가 잘 익는 걸 용납하지 않으며
작은 먼지도 새로 닦은 거울엔 해가 된다오
정에 겨워 과분하게 표현한 시어는 깎아버리고
노력하고 공부하여 각자 날로 새로워지세

退溪先生詩贈李叔獻

李長煥 謹書

병든 나는 문을 닫고 있어 봄이 온 줄을 몰랐는데

그대가 찾아와서 내 마음을 상쾌하게 열어주네

이미 높은 명성 아래에 헛된 선비 없음을 알았으니

지난 날 몸 가짐 공경히 다 못한 것 부끄러워하네

좋은 곡식은 돌피가 잘 익는걸 용납하지 않으며

작은 먼지도 새로 닦은 거울엔 해가 된다오

정에 겨워 과분하게 표현한 시어는 깎아버리고

노력하고 공부하여 각자 날로 새로워지세

퇴계선생시 율곡에게 장 환

病我牢關不見春
公来披豁醒心神
已知名下無虛士
堪愧年前闕敬身
嘉穀莫容稊熟美
纖塵猶害鏡磨新
過情詩語須刪去
努力工夫冬日親

戊午春 珥自星山向臨瀛
因過禮安謁之 呈一律云

무오춘 이자성산향임영 인과예안알지 정일률운

무오년 봄 율곡이 성산^{성주}을 떠나 임영^{강릉}으로 가는데

예안을 지나게 됨으로 퇴계를 뵙고 시를 지어 올리다

· 58세(율곡 23세)

溪分洙泗派　계분수사파

峯秀武夷山　봉수무이산

活計經千卷　활계경천권

行藏屋數間　행장옥수간

도산의 물줄기는 공자 사시던 수사강에서 나뉘었고

봉우리는 주자 사시던 무이산처럼 빼어났네

살아가는 계책은 천 권의 경전이요

거처하심은 두어 칸 집뿐이네

194

襟懷開霽月　　금회개제월
談笑止狂瀾　　담소지광란
小子求聞道　　소자구문도
非偸半日閒　　비투반일한

가슴에 품은 회포 비 갠 뒤의 달 같고
하시는 말씀 세찬 물결 그치게 하네
저는 도를 구해 듣고자 온 것이지
반나절 한가로이 보내려 함 아닙니다

陶山의 물 줄기는 孔子 사시던 수사강에서

나뉘었고 봉우리는 朱子 사시던 무이산

처럼 빼어났네 살아가는 계책은 천권의

경전이요 거처하심은 두어칸 집뿐이네

가슴에 품은 회포 비 갠뒤의 달 같고

하시는 말씀 세찬 물결 그치게 하네

저는 도를 구해 듣고자 온 것이지

반나절 한가로이 보내려 함 아닙니다

율곡선생 23세때 도산을 들러 58세이신 퇴계

선생을 뵙고 지어 올린시 이장환 근서

溪分洙泗派　峯秀武夷山
活計經千卷　行藏屋數間
襟懷開霽月　談笑止狂瀾
小子求聞道　非偷半日閒

栗谷先生詩二十三歲作自星山向臨瀛田過
禮安謁之呈一律云　乙未李長煥

送南時甫 송남시보 1

남시보를 보내며

· 58세

大學工夫日用間 대학공부일용간
直須功力可求端 직수공력가구단
能知止善爲眞的 능지지선위진적
始識誠身是大關 시식성신시대관

『대학』 공부는 일상생활 그것이라네

곧장 공력을 들이면 단서를 찾으리라

선에 머물 줄 알면 그것이 참이요

몸을 정성스러이 할줄 아는 것이 중요한 관건이네

送南時甫 송남시보 2

남시보를 보내며

·58세

次第縱分當互進 차제종분당호진

規模雖大在融看 규모수대재융간

融看互進嗟吾老 융간호진차오노

請子終身不作難 청자종신부작난

단계 구분 있지만 응당 함께 나아갈 일이요

규모가 아무리 크더라도 전체를 보아야 한다네

전체를 보며 함께 나아가야 하지만 이제 나는 늙었다네

그대야 종신토록 노력한다면 어렵지 않으리

退溪先生詩 長煥 謹書

대학 공부는 일상생활 그것이라네

곧장 공력을 들이면 단서를 찾으리라

선에 머물줄 알면 그것이 참이요

몸을 정성스러이 할줄 아는것이 중요한 관건이네

갑오년 겨울 퇴계선생시 장환

大學工夫日用間
直須功力可求端
能知止善為真的
始識誠身是大關

退溪先生詩 長煥 謹書

단계 구분 있지만 응당 함께 나아갈 일이요

규모가 아무리 크더라도 전체를 보아야 한다네

전체를 보며 함께 나아가야 하지만 나는 늙었다네

그대는 종신토록 노력한다면 어렵지 않으리

갑오년 겨울 퇴계선생시 장환

次第縱分當互進

規模雖大在融看

融看互進嗟吾老

請子終身不作難

老竹有孫枝
蕭蕭還閱淸
何妨綠苔破
滿意凉吹生

늙은 대나무에 어린 가지 있어서
우수수 소리 아직도 그윽하고 맑구나
푸른 이끼 부서지는 것 무엇 거리끼리
마음껏 서늘한 기운 불어낸다네

賞花 상화

꽃을 구경하다

·60세

澆¹愁喚酒禽相勸　요수환주금상권

得意題詩筆有神　득의제시필유신

술 불러 시름 씻자 새가 서로 권하고

뜻 얻어 시를 쓰니 붓에 신이 나는 듯

1 澆: 물댈 요.

澆愁喚酒禽相勸
得意題詩筆有神

술불러 시름 씻자 새가 권하고
뜻 얻어 시를 쓰니 붓에 신이 나는 듯

退溪先生 詩句 乙未夏 長煥

治圃 치포 1

채소밭 가꾸기

·60세

編性幽栖嗜簡便　편성유서기간편
不煩老圃也能先　불번노포야능선
瓊苗沃沃培雲壤　경묘옥옥배운양
玉本鮮鮮洗澗泉　옥본선선세간천

편벽된 성품으로 깊은 곳에 사니 간편한 것이 좋고
늙은 농부를 번거롭게 하지 않는다면 최고라네
소중한 싹이 풍성하고 아름답게 천지에 자라고
귀중한 뿌리 곱디곱게 시골 샘에 씻기는구나

退溪先生詩 長煥

편벽된 성품으로 깊은 곳에 사니 간편한 것이 좋고

늙은 농부를 번거롭게 하지 않는다면 최고라네

소중한 싹이 풍성하고 아름답게 천지에 자라고

귀중한 뿌리 곱디곱게 시골 샘에 씻기는 구나

퇴계선생시 치포 을미년 이장환

褊性幽栖嗜簡便
不煩老圃也能先
瓊苗沃沃培雲壤
玉本鮮鮮洗潤泉

治圃 치포 2

채소밭 가꾸기

·60세

理罷抛鋤閒曳杖　이파포서한예장

摘來迎客不憂錢　적래영객불우전

秋深更愛黃金菊　추심경애황금국

滿地風霜尙傑然　만지풍상상걸연

일 마치고 호미를 던져두고 한가히 지팡이 끌고

채소 따서 손님 맞으니 돈 없음 걱정 없네

가을 깊으니 노란 국화 더욱 예쁘고

온 땅 가득한 풍상에도 오히려 빼어나구나

吟詩 음시

시를 읊다

·60세

詩不誤人人自誤 시불오인인자오
興來情適已難禁 흥래정적이난금
風雲動處有神助 풍운동처유신조
葷血消時絶俗音 훈혈소시절속음

율리의 도연명은 시를 짓고 참으로 즐거워했고
초당의 두보는 시를 고치고 나면 길게 읊었다오
제각기 밝고 밝은 눈을 가지지 못한 때문이겠지
내 어찌 빛나고 빛나는 이 마음을 함봉하리

栗里賦成眞樂志 율리부성진락지
草堂改罷自長吟 초당개파자장음
緣他未著明明眼 연타미착명명안
不是吾緘耿耿心 불시오함경경심

시가 사람을 그르치랴 사람이 스스로 그릇되지
흥이 일고 감정이 나면 그만두기 어려워라
풍운이 움직이는 곳엔 신이 시를 짓게 도와주고
썩고 비린내 녹아 없어지면 속된 소리 끊어지네

退溪先生詩 長煥

일 마치고 호미를 던져두고 한가히 지팡이 끌고

채소 따서 손님 맞으니 돈 없음 걱정 없네

가을 깊으니 노란 국화 더욱 예쁘고

온 땅 가득한 풍상에도 오히려 빼어나구나

퇴계선생시 을미년 이 장환 근서

理罷拋鋤閒曳杖
摘來迎客不憂錢
秋深更愛黃金菊
滿地風霜尚傑然

不是吾緘耿耿心

退溪先生詩 乙未 長煥

시가 사람을 그르치랴 사람이 스스로 그릇되지
흥이 일고 감정이 나면 그만두기 어려워라
풍운이 움직이는 곳엔 신이 시를 짓게 도와주고
썩고 비린내 녹아 없어지면 속된 소리 끊어지네
율리의 도연명은 시를 짓고 참으로 즐거워 했고
초당의 두보는 시를 고치고 나면 길게 읊었다오
제각기 밝고 밝은 눈을 가지지 못한 때문이겠지
내 어찌 빛나고 빛나는 이 마음을 함봉하리

퇴계선생시 吟詩 이장환 근서

詩不誤人：自誤
興来情適已難禁
風雲動豪有神助
革血消時絶俗音
栗里賦成真樂志
草堂改罷自長吟
緣他未著明明眼

對客 대객 1

손님을 마주하다

·60세

本收蹤跡入深林　　본수종적입심림
何意親朋或遠尋　　하의친붕혹원심
齰舌未須談別事　　색설미수담별사
開顏正好款同心　　개안정호관동심

본래 종적을 거두어 깊은 숲에 들었으니

친한 벗 멀리 찾아올 걸 생각인들 하였으리

혀 깨물고 다른 일 이야기할 것도 없고

웃으며 한마음으로 즐기는 게 제일 좋아

1　齰: 물다 색.

對客 대객 2

손님을 마주하다

·60세

溪雲婉¹婉低相酌　계운완완저상작
山鳥嚶²嚶和共吟　산조앵앵화공음
他日思君獨坐處　타일사군독좌처
不堪明月盡情臨　불감명월진정림

시내구름 뭉게뭉게 술자리에 낮게 깔리고

산새가 우짖을 제 화답하여 읊었노라

훗날 홀로 앉아 그대를 그릴 적에

밝은 달 다정스레 비침을 어이하리

1 婉: 순할·예쁠 완.
2 嚶: 새소리·방울소리 앵.

退溪先生詩 乙未 長煥

본래 종적을 거두어 깊은 숲에 들었으니

친한 벗 멀리 찾아올 걸 생각인들 하였으리

혀 깨물고 다른 일 이야기할 것도 없고

웃으며 한 마음으로 즐기는 게 제일 좋아

퇴계선생시 을미년 장환

本收蹤跡入深林
何意親朋或遠尋
齚舌未須談別事
開顏正好款同心

退溪先生詩 乙未 長煥

시내 구름 뭉게뭉게 술자리에 낮게 깔리고

산새가 우지질 제 화답하여 읊었노라

훗날 홀로 앉아 그대를 그릴 적에

밝은 달 다정스레 비쳐줌을 어이하리

퇴계선생시 을미년 장환

溪雲婉婉低相酌
山鳥嚶嚶和共吟
他日思君獨坐處
佛龕明月盡情臨

求志 구지

뜻을 구함

·60세

隱志非他達所由　은지비타달소유
天民[1]德業尙須求　천민덕업상수구
希賢正屬吾儕事　희현정속오제사
守道寧忘此日憂　수도영망차일우

은둔의 뜻은 다름 아니라 근원에 도달하여

하늘이치 깨친 백성 덕업을 찾으려 함이라

성현이 되길 바라는 건 바로 우리 일이니

도를 지키려면 어찌 오늘의 근심을 잊으리오

大錯鑄來容改範　대착주래용개범
迷途覺處急回輈　미도각처급회주
秪從顔巷勤收執　지종안항근유집
貴富空雲一點浮　귀부공운일점부

주조한 것 잘못되면 거푸집 본 다시 뜨고

길 잃은 줄 깨달은 곳에선 급히 수레 돌려야 하리

다만 안연의 누항에서 부지런히 도를 잡으면

부귀는 떠도는 한 점 구름일 뿐이라네

1 천민(天民)은 하늘이 낸 백성 가운데 도리를 일찍 깨달은 사람을 뜻한다.

習書 습서

글씨를 익히다

·60세

字法終來心法餘 자법종래심법여

習書非是要名書 습서비시요명서

蒼羲制作自神妙 창희제작자신묘

魏晉風流寧放疎 위진풍류영방소

자법이란 본래 심법의 표현이니

명필 되려고 글씨 익히는 것 아니라네

창힐과 복희의 문자 만듦은 저절로 신묘하니

위·진의 풍류를 어찌 멋대로 소홀히 하리오

學步吳興憂失故 학보오흥우실고

效顰[1]東海恐成虛 효빈동해공성허

但令點畫皆存一 단령점획개존일

不係人間浪毁譽 불계인간낭훼예

조맹부오흥를 배우다가 옛것 잃을까 두렵고

장필동해을 흉내 내다 헛수고만 할까 염려되네

다만 점 획을 모두 온전하게 한다면

사람들 비방과 칭찬에 상관할 것 없다네

1 顰: 찡그릴 빈.

隱志非他達所由天民德業尚須求

希賢正屬吾儕事守道寧忘此日憂

大錯鑄来容改範迷途覺處急回輈

祇徙顏巷勤收執貴富空雲一點浮

退溪先生詩求志 庚寅夏 李長煥

은둔의 뜻은 다름 아니라 근원에 도달하여 하늘 이치 깨친 백성 덕업을 찾으려 함이라

성현이 되길 바라는 건 바로 우리들 일이니 도를 지키려면 어찌 오늘의 근심을 잊으리오

주조한 것 잘못 되면 거푸집 본 다시 뜨고 길 잃은 줄 깨달은 곳에선 급히 수레 돌려야 하리

다만 안연의 누항에서 부지런히 도를 잡으면 부귀는 떠도는 한 점 구름일 뿐이라네

字法從来心法餘習書非是要名書
蒼義制作自神妙魏晉風流寧放疎
學步吳興憂失故效顰東海恐成虛
但令點畫皆存一不係人間浪毀譽

退溪先生詩習書 乙未春分節 李長煥

자법이란 본래 심법의 표현이니 명필 되려고 글씨 익히는 것 아니라네
창힐과 복희의 문자 만듦은 저절로 신묘하니 위·진의 풍류를 어찌 멋대로 소홀히 하리오
조맹부를 배우다가 옛 것 읽음을까 두렵고 장필을 흉내내다 헛수고만 할까 염려되네
다만 점·획을 모두 온전하게 한다면 사람들 비방과 칭찬에 상관할 것 없다네

盤陀石 반타석

반타석

·60세

黃濁滔滔便隱形　　황탁도도변은형
安流帖帖始分明　　안류첩첩시분명
可憐如許奔衝裏　　가련여허분충리
千古盤陀不轉傾　　천고반타부전경

탁류가 넘실댈 땐 모습을 감추더니

물결 잔잔해지면 분명히 드러나네

어여뻐라 이렇게 거센 물살 속에서도

천고의 반타석은 조금도 끄떡하지 않네

養靜 양정

고요함을 기르다

·60세

休道山林已辦安　휴도산림이판안
心源未了尙多干　심원미료상다간
眼中灑若常恬養　안중쇄약상염양
事過超然莫控搏　사과초연막공단

산에 사니 편안하다고 말하지 마오

마음근원 이해 못 하면 오히려 저촉됨 많네

눈 속이 깨끗함은 늘 수양함 때문이니

지난 일엔 초연하여 애착을 갖지 마오

九歲觀空非面壁　구세관공비면벽
三年服氣異燒丹　삼년복기이소단
聖賢說靜明如日　성현설징명여일
深戒毫釐錯做看　심계호리착주간

아홉 해나 공중 봄은 면벽수도 아니었고

세 해 동안 기단련 소단과는 다르다네

고요함에 대한 성현말씀 밝은 해와 같으니

터럭만큼이라도 잘못 볼까 깊이 경계하였네

退溪先生詩 庚寅春 長煥

탁류가 넘실댈 땐 모습을 감추더니
물결 잔잔해지면 분명히 드러나네
어여뻐라 이렇게 거센 물살 속에서도
천고의 반타석은 조금도 꼼짝하지 않네

퇴계선생시 경인년 봄 이장환

黃濁滔滔便隱形
安流帖帖始分明
可憐如許奔衝裏
千古盤陀不轉傾

休道山林已辦安心源未了尚多干

眼中灑若常恬養事過超然莫控搏

九歲觀空非面壁三年服氣異燒丹

聖賢說靜明如日深戒毫釐錯做看

退溪先生詩養靜 乙未春長煥

산에 사니 편안하다고 말하지 마오 마음 근원 이해 못하면 오히려 저촉됨 많네

눈 속이 깨끗함은 늘 수양함 때문이니 지난 일엔 초연하여 애착을 갖지 마오

아홉 해나 공중 봄은 면벽 수도 아니었고 삼년동안 기 단련 소단과는 다르다네

고요함에 대한 성현 말씀 밝은 해 같으니 터럭 만큼도 잘못 볼까 깊이 경계했네

퇴계선생시 양정 을미년 봄 장환 근서

天淵臺 천연대

천연대

·60세

縱翼揚鱗孰使然 종익양린숙사연

流行活潑妙天淵 유행활발묘천연

江臺盡日開心眼 강대진일개심안

三復明誠一巨編 삼부명성일거편

솔개 날고 물고기 뛰는 것 누가 시켰나

활발히 유행하는 묘한 이치 하늘과 못에서 보겠네

강대에서 종일토록 마음과 눈이 열렸으니

명성 큰 한 책을 세 번 거듭 외우련다

江臺盡日開心眼
三復明誠一巨編

退溪先生詩 長煥 敬書

강대에서 종일토록 마음과 눈이 열렸으니
명성 큰 한 책을 세 번 거듭 외우련다

솔개 날고 물고기 뛰는것 누가 시켰나 활발히

유행하는 묘한 이치 하늘과 못에서 보겠네

縱翼揚鱗執使然

流行活潑妙天淵

時習齋 시습재

시습재

· 60세

日事明誠類數飛　일사명성류삭비
重思複踐趁時時　중사복천진시시
得深正在工夫熟　득심정재공부숙
何啻¹珍烹悅口頤²　하시진팽열구이

날기 익히는 새처럼 날로 명성을 일삼아서

거듭거듭 생각하고 실천하기를 때때로 하네

공부가 익을수록 체득이 깊어가니

입 당기는 고기맛에 비교할 뿐이겠는가

1　啻: 뿐·다만 시.
2　頤: 턱·기르다·봉양하다 이.

236

觀心 관심

마음을 관조하다

·60세

靜中持敬只端襟 　정중지경지단금

若道觀心是兩心 　약도관심시양심

欲向延平窮此旨 　욕향연평궁차지

氷壺秋月杳無尋 　빙호추월묘무심

고요히 공경함 지님이란 흉금을 단정히 하는 것

만약 마음을 본다고 말하면 마음이 둘이란 말

연평에게 이 뜻을 묻고자 하나

얼음병의 가을달인 양 아득해 찾을 길 없네

得深正在工夫熟
何嘗珍烹悅口頤

退溪先生詩 長煥 謹書

공부가 익을수록 체득이 깊어가니
임 당기는 고기 맛에 비교할 뿐이겠는가

238

重日

思事明

複誠類

踐斁飛

趁

時重時

날기 익히는 새처럼 날로 明誠을 일삼아서

거듭 거듭 생각하고 실천하기를 때때로 하네

退溪先生詩 長煥

고요히 공경함 지님이란 흉금을 단정히 하는 것

만약 마음을 본다고 말하면 마음이 둘이란 말

연평에게 이 뜻을 묻고자 하나

얼음병의 가을달 인양 아득해 찾을길 없네

퇴계선생시 관심 을미년 장환

靜中持敬只端襟
若道觀心是兩心
欲向延平窮此旨
氷壺秋月杳無尋

種松 종송

소나무를 심다

·60세

嶺上蒼蒼盡對楹　영상창창진대영
移根何事下崢嶸　이근하사하쟁영
山苗枉使校長短　산묘왕사교장단
院竹何如作弟兄　원죽하여작제형

재 위에서 푸릇푸릇 모두 기둥 마주하는데
뿌리 옮겨 무슨 일로 가파른 곳 내려왔나
산의 싹 헛되이 길고 짧음 헤아리게 하여
뜰의 대와 어이하여 아우 형님 맺게 하나

風雨震凌根不動　　풍우진능근부동
雪霜凍裂氣餘淸　　설상동렬기여청
誰知喜聽茅山隱　　수지희청모산은
隴上和雲有宿盟　　농상화운유숙맹

비바람이 언덕 흔들어도 뿌리는 꼼짝도 않으며
눈서리에 얼고 터져도 기세는 더욱 맑네
누가 알리오 모산의 은사 그 소리 듣기 좋아하여
언덕 위의 구름과 오랜 맹약 있었음을

投壺 투호

항아리 속에 화살을 던지다

·60세

禮樂從來和與嚴　예악종래화여엄

投壺一藝已能兼　투호일예이능겸

主賓有黨儀無傲　주빈유당의무오

筭爵非均意各厭　산작비균의각염

예악의 유래 화합과 공경이라

투호 이 예술 이미 둘 다 겸하였네

주인과 손이 편 갈라도 거동에 오만함 없고

벌주 산가지 고르지 않아도 뜻 각기 만족해하네

比射男兒因肄習　비사남아인이습
其爭君子可觀瞻　기쟁군자가관첨
心平體正何容飾　심평체정하용식
一在中間自警潛　일재중간자경잠

활쏘기처럼 남자들 투호 연습하는데
그 다툼 군자다워 실로 볼만하다네
마음 평안하고 몸 단정한데 어찌 용모 꾸밀까
공경 그 가운데 있어 스스로 깊이 경계하네

嶺上蒼蒼盡對楸　移根何事下崢嶸

山苗枉使校長短　院竹何如作弟兄

風雨震凌根不動　雪霜凍裂氣餘清

誰知喜聽茅山隱　隴上和雲有宿盟

退溪先生詩 種松 乙未春 長煥

재 위에서 푸릇 푸릇 모두 기둥 마주하는데 뿌리 옮겨 무슨 일로 가파른 곳 내려왔나

산의 싹 헛되이 길고 짧음 헤아리게 하여 뜰의 대와 어이하여 아우형님 맺게 하나

비바람이 언덕 흔들어도 뿌리는 꼼짝도 않으며 눈 서리에 얼고 터져도 기세는 더욱 맑네

누가 알리오 모산의 은사 그 소리 듣기 좋아하여 언덕 위의 구름과 오랜 맹약 있었음을

퇴계선생시 종송 을미년 봄 이장환 근서

禮樂従来和與嚴投壺一藝能兼主

主賓有黨儀無傲籌爵非均意各厭

比射男兒因肄習其爭君子可觀瞻

心平體正何容飾一在中間自警潛

退溪先生詩 乙未春李長煥

예악의 유래 화합과 공경이라 투호 이 예술 이미 둘 다 겸하였네 주인과 손이
편 갈라도 거동에 오만함 없고 벌주 산가지 고르지 않아도 뜻 각기 만족해하네
활쏘기처럼 남자들 투호 연습하는데 그 다툼 군자다워 실로 볼만하다네 마음
평안하고 몸 단정한데 어찌 용모 꾸밀까 공경 그 가운데 있어 스스로 깊이 경계하네

퇴계선생시 투호 읊다면 봄이 장환 근서

次韻金舜擧學諭題天淵佳句

차운김순거학유제천연가구

학유 김순거가 천연대에 쓴 시를 차운하다

·61세

此理何從問紫陽　차리하종문자양
空看雲影與天光　공간운영여천광
若知體用元無間　약지체용원무간
物物天機妙發揚　물물천기묘발양

이 이치 어떻게 자양주자에게 물어볼까

운영과 천광을 속절없이 바라보네

체와 용이 원래부터 틈이 없음 알았다면

사물마다 천기 지녀 발양됨이 묘하다오

山堂夜起 산당야기

도산서당에서 밤에 일어나서

·61세

山空一室靜　夜寒霜氣高　　산공일실정　야한상기고

孤枕不能寐　起坐整襟袍　　고침불능매　기좌정금포

산은 텅 비어 온 집이 고요하고 밤 되니 추워져 서리기운 높네

외로운 베개맡에 잠 이룰 수 없어 일어나 앉아 옷깃 여미네

老眼看細字　短檠¹煩屢挑　　노안간세자　단경번루도

書中有眞味　飫沃勝珍庖　　서중유진미　어옥승진포

늙은 눈에 가는 글자 보자니 등불 끌어당겨 심지 자주 돋구네

글 가운데 참다운 맛 있으니 살찌고 배부름이 고기보다 낫구나

1　檠: 등잔걸이·도지개·바로잡다 경.

退溪先生詩 乙未春 長煥

이이치 어떻게 주자에게 물어볼까

雲影과 天光을 속절없이 바라보네

體와 用이 원래부터 틈이 없음 알양이면

사물마다 天機 지녀 발양됨이 묘하다오

퇴계선생시 을미년봄 장환

此理何從問紫陽
空看雲影與天光
若知體用元無閒
物二天機妙發揚

山空一室靜夜寒霜氣高
孤枕不能寐起坐整襟袍
老眼看細字短檠煩屢挑
書中有真味飫沃勝珍庖
退溪先生詩山堂夜起 李長煥謹書

산은 텅 비어 온 집이 고요하고 밤 되니 추위져 서리 기운 높네

외로운 베개 맡에 잠 이룰 수 없어 일어나 앉아 옷깃 여미네

늙은 눈에 가는 글자 보자니 등불 끌어 당겨 심지 자주 돋구네

글 가운데 참다운 맛 있으니 살찌고 배 부름이 고기 보다 낫구나

252

步自溪上 踰山至書堂
李福弘 德弘 琴悌筍輩從之

보자계상 유산지서당 이복홍 덕홍 금제순배종지

계상에서부터 걸어서 산을 넘어 서당에 이르다.

이복홍李福弘, 이덕홍李德弘, 금제순琴悌筍 등이 따르다

·61세

花發巖崖春寂寂　화발암애춘적적

鳥鳴澗樹水潺潺　조명간수수잔잔

偶從山後攜童冠　우종산후휴동관

閒到山前問考槃　한도산전문고반

벼랑에 꽃이 피어 봄날은 고요하고

시내 숲에 새 울어 시냇물 잔잔한데

우연히 산 뒤에서 어른과 아이 이끌고

한가로이 산 앞에서 살 터를 물어보네

陶山言志 도산언지

도산에서 뜻을 말하다

·61세

自喜山堂半已成 자희산당반이성
山居猶得免躬耕 산거유득면궁경
移書稍稍舊龕盡 이서초초구감진
植竹看看新笋生 식죽간간신순생

서당이 벌써 반이나 이루어져 기쁘나니
산속에 살면서도 몸소 밭갈이 면했다오
서책 조금씩 옮기니 옛 책장 다 비었고
대 심어 볼 때마다 죽순이 새로 돋네

未覺泉聲妨夜靜 　미각천성방야정
更憐山色好朝晴 　경련산색호조청
方知自古中林士 　방지자고중림사
萬事渾忘欲晦名 　만사혼망욕회명

샘물소리 밤의 고요 방해함도 못 느끼겠고
산빛 좋고 맑게 갠 아침 더욱 사랑스럽네
예로부터 산림 선비 만사를 온통 잊고
이름 숨긴 그 뜻을 이제야 알겠구나

偶從山後携童冠
閒到山前問考槃

退溪先生詩 乙未 長煥

우연히 산 뒤에서 어른과 아이 이끌고
한가로이 산 앞에서 살터를 물어보네

花發巖崖春寂寂

鳥鳴澗樹水潺潺

바람에 꽃이 피어 봄날은 고요하고

시내 숲에 새 울어 시냇물 잔잔한데

方知自古中林士萬事渾忘欲晦名

未覺泉聲妨夜靜更憐山色好朝晴

移書稍〻舊龕盡植竹看〻新笋生

自喜山堂半已成山居猶得免躬耕

退溪先生詩 陶山言志 乙未春 長煥

서당이 벌써 반이나 이루어져 기쁘나니 산속에 살면서도 몸소 밭갈이 면했다오

서책 조금씩 옮기니 옛 책장 다 비었고 대 심어 볼 때마다 죽순이 새로 돋네

샘물 소리 밤의 고요 방해함도 못 느끼겠고 산빛 좋고 맑게 개인 아침 더욱 사랑

스럽네 예로부터 산림 선비 만사를 온통 잊고 이름 숨기 그 뜻을 이제야 알겠구나

퇴계선생시 도산언지 을미년 봄 장 환 근서

春日溪上 _{춘일계상}

봄날 시냇가에서

·61세

雪消冰泮¹淥²生溪　　설소빙반녹생계

淡淡和風颺³柳堤　　담담화풍양류제

病起來看幽興足　　병기래간유흥족

更憐芳草欲抽荑⁴　　갱련방초욕추이

눈 녹고 얼음 풀려 시내엔 맑은 물 흐르고

살랑살랑 따뜻한 봄바람 버들둑에 불어오네

병 털고 일어나 와보니 그윽한 흥 흡족하고

새로 돋는 꽃다운 풀이 더욱더 어여쁘네

1　泮: 녹을·물가 반.
2　淥: 밭을 거르다·물이 맑아지다 녹.
3　颺: 날릴·새가 날아오르다 양.
4　荑: 벨·깍다·싹·싹트다·움트다 이.

次友人寄詩求和韻 차우인기시구화운

벗이 시를 보내 화답하기를 청하기에 그를 차운하다

·62세

性僻常耽靜　　성벽상탐정
形羸實怕寒　　형리실파한
松風關院聽　　송풍관원청
梅雪擁爐看　　매설옹로간

성격이 편벽되어 고요함 사랑하고

몸은 여위어서 추위를 두려워하네

솔바람소리 문 닫고 들으며

눈 속에 핀 매화 화로 끼고 본다오

1　羸: 파리할·약할 리.
2　怕: 두려울 파.
3　擁: 안을 옹.

世味衰年別　　세미쇠년별
人生末路難　　인생말로난
悟來成一笑　　오래성일소
曾是夢槐安⁴　　증시몽괴안

세상 재미 늙어서 별반 없고

인생살이 말로가 어려운 거라지

이 이치 깨닫고서 한바탕 웃으니

이야말로 허망된 꿈을 꾼 것 같네

4 괴안(槐安)은 상상(想像)의 나라다. 당(唐)의 순우분(淳于棼)이
　　괴수(느티나무) 밑에서 자다가 꿈속에 가본 곳이라 한다.

退溪春日溪上 辛卯 長煥

눈 녹고 얼음 풀려 시내엔 맑은 물 흐르고
살랑살랑 따뜻한 봄바람 버들둑에 불어오네
병 털고 일어나 와보니 그윽한 흥 흡족하고
새로 돋는 꽃다운 풀이 더욱더 어여쁘네

퇴계선생시 신묘년 장환 근서

262

雪消冰泮淥生溪

淡淡和風颭柳堤

病起來看幽興足

更憐芳草欲抽黃

性僻常耽靜形羸實怕寒

松風關院聽梅雪擁爐看

世味衰年別人生末路難

悟來成一笑曾是夢槐安

退溪先生詩 乙未春 長煥

성격이 편벽되어 고요함 사랑하고 몸은 여위어서 추위를 두려워하네

솔 바람 소리 문 닫고 들으며 눈 속에 핀 매화 화로 끼고 본다오

세상 재미 늙어서 별반 없고 인생살이 말로가 어려운 거라지

이 이치 깨닫고서 한 바탕 웃으니 이야말로 허망한 꿈을 꾼 것 같네

장 환 근서

四時幽居好吟四首 사시유거호음사수

네 철 따라 깊이 삶이 좋음을 읊으니 네 마리다

·62세

春 춘

봄

春日幽居好 춘일유거호
輪蹄逈絶門 윤제형절문
園花露情性 원화노정성
庭草妙乾坤 정초묘건곤

봄날 그윽이 사니 좋을시고
문 앞에 수레 말굽소리 들리지 않네
동산에 피는 꽃은 제 성격 다 드러내고
뜨락에 돋는 풀은 천지이치 오묘하여라

庭園輪春　退
草花蹄日　溪
妙露迥幽　四
乾情絕居　時
坤性門好　幽
　　　　　　居
　　　　　　好
　　　　　　吟

봄날 그윽이 사니 좋을시고
문 앞에 수레 말굽소리 들리지 않네
동산에 피는 꽃은 제 성격 다 드러내고
뜨락에 돋는 풀은 천지 이치 오묘하여라

퇴계선생시 사시유거호음　장환

春 춘

봄

漠漠棲霞洞 　막막서하동
迢迢傍水村 　초초방수촌
須知詠歸樂 　수지영귀락
不待浴沂存 　부대욕기존

아득 아득 노을 깃든 깊은 골
머나먼 물을 곁한 마을이라네
읊조리며 돌아오는 즐거움을 알겠으니
기수의 목욕함을 기다리지 않으리

漠漠樓霞洞
迢迢傍水村
須知詠歸樂
不待浴沂存

乙未年 李長煥

아득 아득 노을 깃든 깊은 골
머나먼 물을 곁한 마을이라네
읊조리며 돌아오는 즐거움을 알겠으니
기수의 목욕함을 기다리지 않으리

퇴계선생시 사시유거호음 장환

夏 하
여름

夏日幽居好　하일유거호
炎蒸洗碧溪　염증세벽계
海榴花正發　해류화정발
湘竹笋初齊　상죽순초제

여름날 그윽이 사니 좋을시고
찌는 더위 시냇물에 씻어버리네
석류꽃 때마침 활짝 피어 있고
소상반죽 새순이 막 돋아 가지런하네

退溪四時幽居好吟

夏日幽居好
炎蒸洗碧溪
海榴花正發
湘竹笋初齊

여름날 그윽이 사니 좋을시고
찌는 더위 시냇물에 씻어버리네
석류꽃 때마침 활짝 피어 있고
소상 반죽 새순이 막 돋아 가지런하네

퇴계선생시 사시유거호음 장환

夏 _하

여름

古屋雲生砌 고옥운생체
深林鹿養麛 심림녹양미
從來掩身戒 종래엄신계
柔道莫牽迷 유도막견미

옛집엔 구름이 섬돌에 나고
깊은 숲에선 사슴들이 새끼를 기르네
예로부터 몸 가리고 재계했으니
미혹되어 부드러운 도에 이끌리지 마오

古屋雲生砌

深林鹿養麑

從來掩身戒

柔道莫牽迷

乙未年 李長煥

옛 집엔 구름이 섬돌에 나고
깊은 숲에선 사슴들이 새끼를 기르네
예로부터 몸 가리고 재계했으니
미혹되어 부드러운 도에 이끌리지 마오

퇴계선생시 사시유거호음 장환

秋 추

가을

秋日幽居好　추일유거호
涼颸自爽襟　양시자상금
崖楓爛紅錦　애풍난홍금
籬菊粲黃金　이국찬황금

가을날 그윽이 사니 좋을시고
선들바람 불어 가슴 절로 상쾌하네
벼랑에 단풍은 붉은 비단처럼 곱고
울타리엔 국화 피어 황금처럼 반짝이네

退溪四時幽居好吟

秋日幽居好
涼飇自爽襟
崖楓爛紅錦
籬菊粲黃金

가을날 그윽이 사니 좋을시고
선들바람 불어 가슴 절로 상쾌하네
벼랑에 단풍은 붉은 비단처럼 곱고
울타리엔 국화 피어 황금처럼 반짝이네

퇴계선생시 사시유거호음 장환

秋 추

가을

稻熟更炊釀 　도숙경취양

雞肥間煮燖 　계비간자심

霜冰古所戒 　상빙고소계

歲晚若爲心 　세만약위심

벼가 익어 밥 짓고 술도 담그고

닭이 살찌니 가끔씩 삶아 먹네

서리랑 얼음 예로부터 경계하던 것

해 저무니 마음가짐 어떻게 해야 하리

稻熟更炊釀
雞肥間煮燖
霜氷古所戒
歲晚若爲心

乙未年 李長煥

벼가 익어 밥 짓고 술도 담그고
닭이 살찌니 가끔씩 삶아 먹네
서리랑 얼음 예로부터 경계하던 것
해 저무니 마음가짐 어떻게 해야하리

퇴계선생시 사시유거호음 장환

冬 동

겨을

冬日幽居好 _{동일유거호}
田家事亦休 _{전가사역휴}
築場開圃地 _{축장개포지}
橫彴過溪流 _{횡작과계류}

겨울날 그윽이 사니 좋을시고
농가의 일도 쉰다네
마당 다지고 채소밭도 개간하고
외나무다리 가로놓아 시냇물 건너지

退溪四時幽居好吟

冬日幽居好
田家事亦休
築場開圃地
橫彴過溪流

겨울날 그윽이 사니 좋을시고
농가의 일도 쉰다네
마당 다지고 채소밭도 개간하고
외나무 다리 가로 놓아 시냇물 건너지

퇴계선생시 사시유거호음 장환

冬 동
겨을

熨病樵兒仗 위병초아장
排寒織婦謀 배한직부모
窮泉陽德長 궁천양덕장
從此百無憂 종차백무우

병든 몸 덥힐 땐 나무꾼 아이 힘을 입고
추위 물리치는 것은 베 짜는 아낙이 하네
깊은 샘에서 양기의 덕 자라나니
이로부터 온갖 근심 사라진다네

慰病樵兒杖
排寒織婦謀
窮泉陽德長
從此百無憂

乙未年 李長煥

병든 몸 덥힐땐 나무꾼 아이 힘을 입고
추위 물리치는 것은 베짜는 아낙이 하네
깊은 샘에서 양기의 덕 자라나니
이로부터 온갖 근심 사라진다네

퇴계선생시 사시유거호음 장환

退溪四時幽居好吟

夏日幽居好
炎蒸洗碧溪
海榴花正發
湘竹笋初齊

여름날 그윽이 사니 좋을시고
찌는 더위 시냇물에 씻어버리네
석류꽃 때마침 활짝 피어 있고
소상 반죽 새순이 막 돋아 가지런하네

퇴계선생시 사시유거호음 장환

古屋雲生砌
深林鹿養麑
從來掩身戒
柔道莫牽迷

乙未年 李長煥

옛 집엔 구름이 섬돌에 나고
깊은 숲에선 사슴들이 새끼를 기르네
예로부터 몸 가리고 재계했으니
미혹되어 부드러운 도에 이끌리지 마오

퇴계선생시 사시유거호음 장환

退溪四時幽居好吟

冬日幽居好
田家事亦休
築場開圃地
橫彴過溪流

겨울날 그윽이 사니 좋을시고
농가의 일도 쉰다네
마당 다지고 채소 밭도 개간하고
외나무 다리 가로 놓아 시냇물 건너지

퇴계선생시 사시유거호음 장환

慰病樵兒伏
排寒織婦謀
窮泉陽德長
從此百無憂

乙未年 李長煥

병든 몸 덥힐땐 나무꾼 아이 힘을 입고
추위 물리치는 것은 베짜는 아낙이 하네
깊은 샘에서 양기의 덕 자라나니
이로부터 온갖 근심 사라진다네

퇴계선생시 사시유거호음 장환

漠漠棲霞洞
迢迢傍水村
須知詠歸樂
不待浴沂存

乙未年 李長煥

아득 아득 노을 깃든 깊은 골
머나먼 물을 곁한 마을이라네
읊조리며 돌아오는 즐거움을 알겠으니
기수의 목욕함을 기다리지 않으리

퇴계선생시 사시유거호음 장환

退溪四時幽居好吟

春日幽居好
輪蹄迥絶門
園花露情性
庭草妙乾坤

봄날 그윽이 사니 좋을시고
문 앞에 수레 말굽소리 들리지 않네
동산에 피는 꽃은 제 성격 다 드러내고
뜨락에 돋는 풀은 천지 이치 오묘하여라

퇴계선생시 사시유거호음 장환

稻熟更炊釀
雞肥間煮燖
霜氷古所戒
歲晚若爲心

乙未年 李長煥

벼가 익어 밥 짓고 술도 담그고
닭이 살찌니 가끔씩 삶아 먹네
서리랑 얼음 예로부터 경계하던 건
해 저무니 마음가짐 어떻게 해야하리

퇴계선생시 사시유거호음 장환

退溪四時幽居好吟

秋日幽居好
凉飇自爽襟
崖楓爛紅錦
籬菊粲黃金

가을날 그윽이 사니 좋을시고
선들바람 불어 가슴 절로 상쾌하네
벼랑에 단풍은 붉은 비단처럼 곱고
울타리엔 국화 피어 황금처럼 반짝이네

퇴계선생시 사시유거호음 장환

濂溪愛蓮 렴계애련

주렴계의 연꽃 사랑

· 63세

天生夫子闢乾坤　천생부자벽건곤
灑落胸懷絶點痕　쇄락흉회절점흔
卻愛淸通一佳植　각애청통일가식
花中君子妙無言　화중군자묘무언

진리를 밝히라고 하늘이 선생 내어

깨끗한 그 가슴은 티끌 한 점 없네

맑게 통해 아름답게 선 저 연꽃 사랑하니

꽃 가운데 군자라 오묘하여 말이 없네

退溪先生詩 長煥

진리를 밝히라고 하늘이 선생 세어

깨끗한 그 가슴은 티끌 한 점 없네

맑게 통해 아름답게 선 연꽃 사랑하니

꽃 가운데 군자라 오묘하여 말이 없네

天生夫子關乾坤
灑落胸懷絶點痕
却愛清通一佳植
花中君子妙無言

星山李子發 號休叟
索題申元亮畫十竹 十絕

성산이자발 호휴수 색제신원량화십죽 십절

성산 이자발의 호는 휴수인데, 신원량[1]의 대 그림에 화제를 청하다

·63세

雪月竹 설월죽

눈 온 달밤의 대나무

玉屑寒堆壓	옥설한퇴압
冰輪逈映徹	빙륜형영철
從知苦節堅	종지고절견
轉覺虛心潔	전각허심결

흰 눈은 차갑게 쌓여 짓누르고

얼음바퀴 같은 달 멀리서 비추네

이로써 굳은 그 절개 알겠고

텅 빈 깨끗한 마음까지 깨닫겠네

1 신원량(申元亮)은 영천자(靈川子) 신잠(申潛)으로, 자가 원량(元亮)이다.
 대나무를 잘 그리기로 유명했는데, 퇴계의 친한 벗이었다.

雪月竹

玉屑寒堆壓氷輪逈暎徹 嘗節堅轉覺虛心潔

玉屑寒堆壓冰輪逈暎徹
從知苦節堅轉覺虛心潔

退溪先生 詩 雪月竹 乙未春 長煥

흰 눈 차갑게 쌓여 짓누르고 얼음바퀴 같은 달 멀리서 비추네
이로써 굳은 그 절개 알겠고 텅빈 깨끗한 마음까지 깨닫겠네

風竹 풍죽

바람 속의 대나무

風微成莞笑 풍미성완소
風繁不平鳴 풍긴불평명
未遇伶倫采 미우영륜채
空含大樂聲 공함대악성

바람 산들 불면 빙그레 웃고
바람 급히 불면 평정 잃어 우네
영륜이 잘라가지도 않았는데
큰 풍악소리 머금고 있네

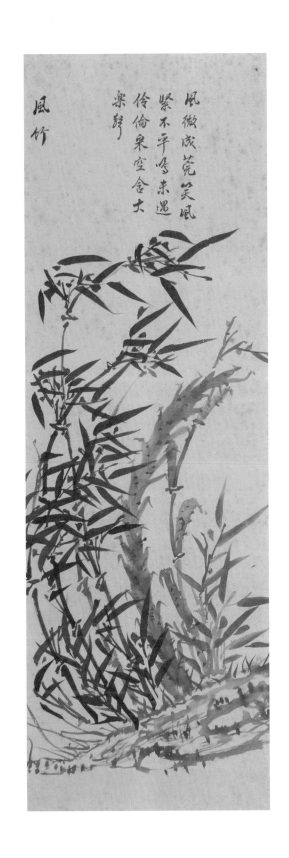

風微成莞笑風緊不平鳴
未遇伶倫采空含大樂籔

退溪先生詩 風竹 乙未春 長煥

바람 산들 불면 빙그레 웃고
바람 급히 불면 평정 잃어 우네
영륜이 잘라 가지도 않았는데
큰 풍악 소리 머금고 있네

露竹 노죽

이슬 머금은 대나무

晨興看脩竹　신흥간수죽
涼露浩如瀉　양로호여사
淸致一林虛　청치일림허
風流衆枝亞　풍류중지아

새벽에 일어나 긴 대를 바라보니
서늘한 이슬 쏟아지듯 하네
맑디맑은 운치 온 숲이 텅 빈듯하고
멋진 풍류 뭇 가지가 낮아지네

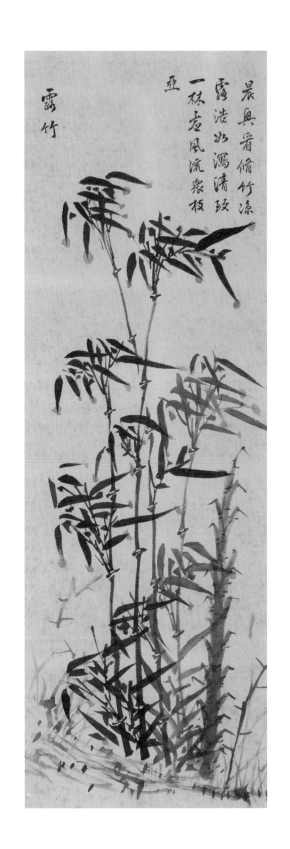

晨興看脩竹涼露浩如瀉　清致一林虛風流眾枝亞

새벽에 일어나 긴 대를 바라보니 서늘한 이슬 쏟아지듯 하네
맑디맑은 운치 온 숲이 텅빈듯하고 멋진풍류 뭇가지가 낮아지네

退溪先生詩　露竹　乙未春　長煥

雨竹 우죽

빗속의 대나무

窓前有叢筠 창전유총균
淅瀝鳴寒雨 석력명한우
怳然楚客[2]愁 황연초객수
如入瀟湘浦 여입소상포

창 앞에 서 있는 한 떨기 대나무
후두둑 후두둑 차가운 빗소리 울리네
어렴풋이 초객의 시름이 일어
소상강 포구로 들어가는 듯하네

2 초객(楚客)은 굴원(屈原)을 말한다.

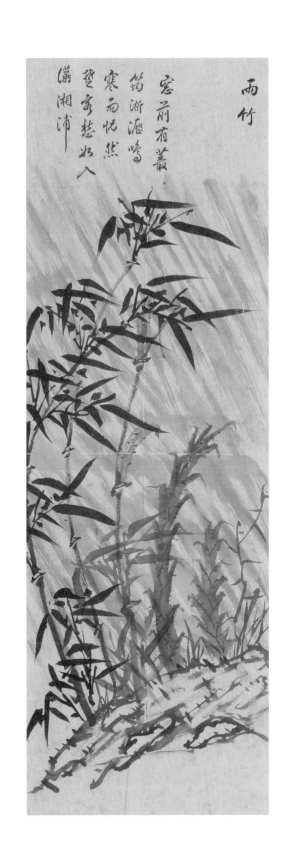

窓前有叢篠
漸瀝鳴寒雨
悁然楚客愁
如入瀟湘浦

窓前有叢篠漸瀝鳴寒雨
悁然楚客愁如入瀟湘浦

退溪先生詩 雨竹 乙未春 長焕

창 앞에 서 있는 한 떨기 대나무 후두둑ㆍ차가운 빗소리 울리네
어렴풋이 초객의 시름이 일어 소상강 포구로 들어가는 듯하네

抽筍 추순

죽순이 돋다

風雷亂抽筍 풍뢰난추순
虎攫雜龍騰 호확잡룡등
門掩看成竹 문엄간성죽
吾今學少陵 오금학소릉

바람 우레 일더니 여기저기 순이 돋고
용이 날고 범이 채는 기세라네
문 닫고 대 자라는 것 보고 있으니
나는 지금 두보를 배우고 있다네

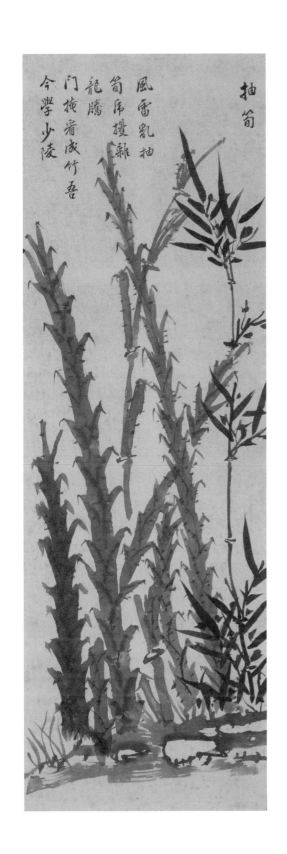

風雷亂抽
筍虎攫雜
龍騰
門掩着成竹吾
今學少陵

抽筍

風雷亂抽筍虎攫雜龍騰
門掩看成竹吾今學少陵

바람 우레 일더니 여기저기 순이 돋고 용이 날고 범이 채는 기세라네

문 닫고 대 자라는 것 보고 있으니 나는 지금 두보를 배우고 있다네

退溪先生詩 抽筍 乙未春 長煥

穉竹 치죽

어린 대나무

千角纏牛沒　천각재우몰
十尋俄劍拔　십심아검발
方持雨露姿　방지우로자
已見風霜節　이견풍상절

천 개 뿔 막 소에서 뽑은 듯하더니
어느새 열 길 자라 칼 뽑은 듯하네
방금 비와 이슬 자태 같더니
벌써 바람서리 견디는 절개 드러내네

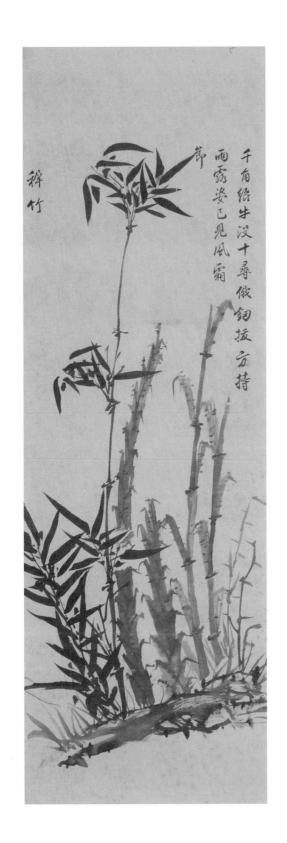

千角繞牛沒十尋俄劍拔
方持雨露姿已見風霜節

천개 뿔 막 소에서 뽑은듯 하더니 어느새 열길 자라 칼 뽑은 듯하네
방금 비와 이슬 자태 같더니 벌써 바람서리 견디는 절개 드러내네

退溪先生詩 穉竹 乙未春 長煥

老竹 노죽

늙은 대나무

老竹有孫枝　노죽유손지
蕭蕭還閟淸　소소환비청
何妨綠苔破　하방녹태파
滿意涼吹生　만의량취생

늙은 대나무에 어린 가지 있어서

우수수 소리 아직도 그윽하고 맑구나

푸른 이끼 부서지는 것 무엇 거리끼리

마음껏 서늘한 기운 불어낸다네

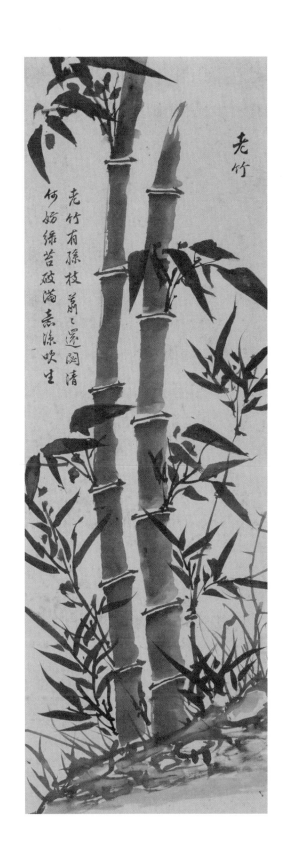

老竹

老竹有孫枝蕭蕭還閟清
何妨綠苔破滿意涼吹生

老竹有孫枝蕭蕭還閟清
何妨綠苔破滿意涼吹生

退溪先生詩 老竹 乙未春 長煥

늙은 대나무에 어린 가지 있어서 우수수 소리 아직도 그윽하고 맑구나
푸른 이끼 부서지는 것 무엇 거리끼리 마음껏 서늘한 기운 불어 낸다네

枯竹 고죽

마른 대나무

枝葉半成枯 지엽반성고
氣節全不死 기절전불사
寄語膏粱兒 기어고량아
無輕憔悴士 무경초췌사

가지와 잎이 반은 말랐지만은
기세와 절개는 전혀 죽지 않았다네
고량진미 먹는 자제들에게 말하노니
초췌한 선비 가벼이 보지 말게나

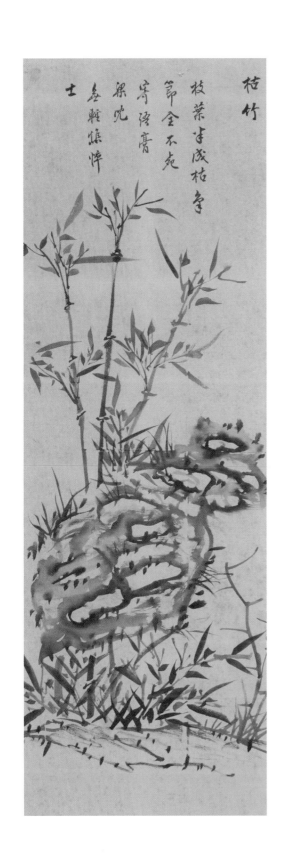

枝葉半成枯氣節全不死

寄語膏梁兒無輕憔悴士

退溪先生 詩 枯竹 乙未春 長煥

가지와 잎이 반은 말랐지만은 기세와 절개는 전혀 죽지 않았다네

고량진미 먹는 자제들에게 말하노니 초췌한 선비 가벼이 보지 말게나

折竹 절죽

꺾어진 대나무

强項誤遭挫 강항오조좌
貞心非所破 정심비소파
凜然立不撓 늠연입부요
猶堪激頹懦 유감격퇴나

굳센 목이 어쩌다 꺾어진 거지
곧은 그 마음 깨어진 것 아니라네
늠름하게 서서 흔들리지 않으며
쇠퇴하고 나약한 자 격려하네

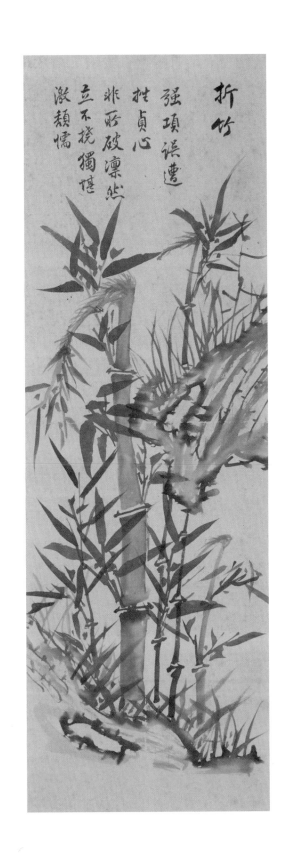

折竹
強項誤遭
挫貞心
非所破凜然
立不撓獨堪
激頹懦

強項誤遭挫貞心非所破
凜然立不撓猶堪激頹懦

退溪先生詩 折竹 乙未春 長煥

[굳센] 목이 어쩌다 꺾어진 거지 곧은 그 마음 깨어진 것 아니라네

늠름하게 서서 흔들리지 않으면서 쇠퇴하고 나약한 자 격려하네

孤竹 고죽

외로운 대나무

聞善盍歸來 　문선합귀래

易暴將安適 　역포장안적

從此更成孤 　종차경성고

有粟非吾食 　유속비오식

훌륭한 말 듣고 귀의하지 않겠는가

포악함으로 바꾸니 어디로 가리오

이로부터 더욱더 외로워지니

곡식이 있어도 내 먹을 것 아니라네

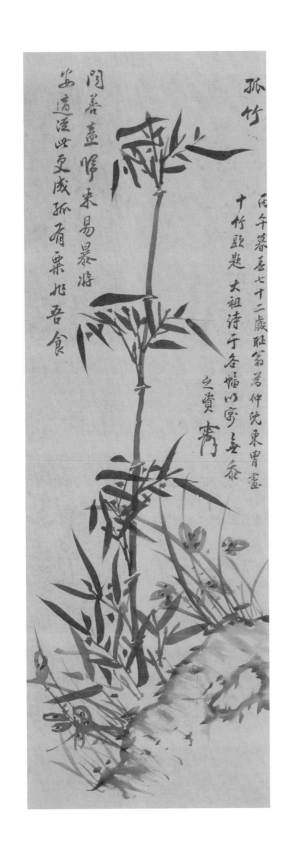

聞善盡歸来易暴將安適
従此更成孤有粟非吾食

退溪先生詩 孤竹 乙未春 長煥

훌륭탄 말 듣고 귀의하지 않겠는가 포악함으로 바꾸니 어디로 가리오
이로부터 더욱더 외로워지니 곡식이 있어도 내 먹을 것 아니라네

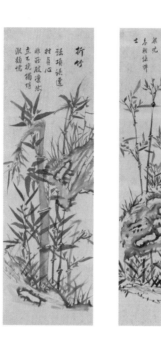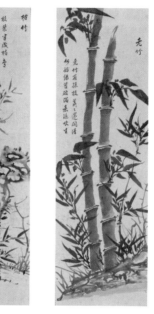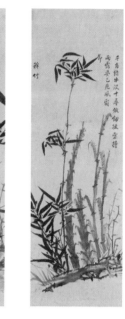

千角繞牛沒十尋俄劍拔
方持雨露姿已見風霜節

退溪先生詩 穉竹 乙未春 長煥

천 개 뿔 달린 소에서 뿔이 돋듯 하더니 어느새 열 길 자라 칼 뽑은 듯 듯하여 방금 비와 이슬 자태 같더니 벌써 바람서리 견디는 절개 드러내네

老竹有孫枝蕭蕭還閟清
何妨綠苔破滿意凉吹生

退溪先生詩 老竹 乙未春 長煥

늙은 대나무에 어린 가지 있어서 우수수 소리 아직도 그윽하고 맑구나 푸른 이끼 부서진들 무엇 거리끼리 마음껏 서늘함 일어나느냐

枝葉半成枯氣節全不死
寄語膏梁兒無輕憔悴士

退溪先生詩 枯竹 乙未春 長煥

가지와 잎이 반은 말랐지만 기세와 절개는 전혀 죽지 않았네 고량진미 먹는 자제들에게 말하노니 초췌한 선비 가벼이 보지 말게나

強項誤遭挫貞心非所破
凜然立不撓猶堪激頹懦

退溪先生詩 折竹 乙未春 長煥

(굳센) 목이 어쩌다 꺾어진 거지 곧은 그 마음 깨어진 것 아니라네 늠름하게 서서 흔들리지 않으면서 쇠퇴하고 나약한 자 격려하네

聞善盡歸来易暴將安適
従此更成孤有粟非吾食

退溪先生詩 孤竹 乙未春 長煥

좋은말 듣고 귀의하지 않겠는가 포악함으로 바꾸니 어디로 가리오 이로부터 더욱더 외로워지니 곡식이 있어도 내 먹을 것 아니라네

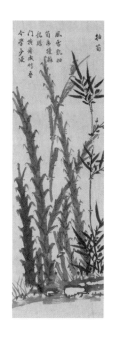
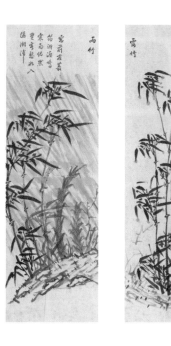
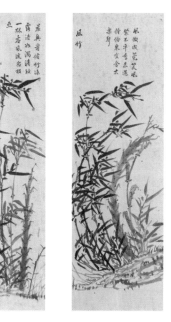
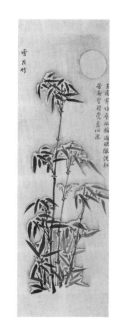

玉屑寒堆壓冰輪
迥映徹
從知苦節堅轉覺
虛心潔

退溪先生詩 雪月竹 乙未春 長煥

흰 눈 차갑게 쌓여 짓누르고
이로써 굳은 그 절개 얼음바퀴 같은 달 멀리서 비추니
틀린 깨끗한 마음까지 깨닫겠네

風微成莞笑風緊不鳴
未遇伶倫采空含大樂
敲

退溪先生詩 風竹 乙未春 長煥

바람 산들 불면 빙그레 웃고 바람 크게 불면 평정 잃어 우네
영륜이 잘라 가지도 않았는데 큰 풍악 소리 머금고 낮아지네

晨興看偕竹凉露浩如瀉
清致一林虛風涼衆枝亞

退溪先生詩 露竹 乙未春 長煥

새벽에 일어나 긴 대를 바라보니 서늘한 이슬 쏟아지듯 하네
맑디맑은 운치 한 숲이 텅빈듯하고 멋진풍류 못가지가 낮아지네

窓前有叢筠淅瀝鳴寒雨
怳然楚客愁如入瀟湘浦

退溪先生詩 雨竹 乙未春 長煥

창 앞에 서 있는 한 떨기 대나무 후두둑 차가운 빗소리 울리네
어렴풋이 초객의 시름이 일어 소상강 포구로 들어가는 듯하네

風雷亂抽筍虎攫雜龍騰
門掩看成竹吾今學少陵

退溪先生詩 抽筍 乙未春 長煥

바람 우레 일더니 여기저기 순이 돋고 용이 날고 범이 채는 기세라네
문 닫고 대 자라는 것 보고 있으니 나는 지금 두보를 배우고 있다네

自歎 자탄

스스로 탄식하다

·64세

已去光陰吾所惜 이거광음오소석
當前功力子何傷 당전공력자하상
但從一簣爲山日 단종일궤위산일
莫自因循莫太忙 막자인순막태망

이미 지난 세월이 나는 안타깝지만

그대는 이제부터 하면 되니 뭐가 문제인가

조금씩 흙을 쌓아 산을 이룰 그날까지

미적대지도 말고 너무 서둘지도 말게

讀書如遊山 독서여유산

글 읽는 것이 산놀이와 같으리라

·64세

讀書人說遊山似　독서인설유산사
今見遊山似讀書　금견유산사독서
工力盡時元自下　공력진시원자하
淺深得處摠由渠　천심득처총유거

사람들 말하길 글읽기가 산 유람과 같다지만
이제 보니 산을 유람함이 글읽기와 같구나
공력을 다했을 땐 원래 스스로 내려오고
깊고 얕음 아는 것 모두 저로부터 말미암네

坐看雲起因知妙　좌간운기인지묘
行到源頭始覺初　행도원두시각초
絕頂高尋勉公等　절정고심면공등
老衰中輟愧深余　노쇠중철괴심여

앉아서 피어오르는 구름 보며 묘리를 알게 되고
발길이 근원에 이르러 비로소 처음을 깨닫네
높이 절정을 찾아감 그대들에게 기대하며
노쇠하여 중도에 그친 나를 깊이 부끄러워하네

但從一簣爲山日

莫自因循莫太忙

退溪先生詩 長煥 謹書

조금씩 흙을 쌓아 산을 이룰 그날까지

미적대지도 말고 너무 서둘지도 말게

己去光陰吾所惜

當前功力子何傷

이미 지난 세월이 나는 안타깝지만

그대는 이제부터 하면 되니 뭐가 문제인가

退溪先生詩 李長煥

絶頂高尋勉公等
老衰中輟愧深余

사람들 말하기 글읽기가 산 유람과 같다지만 이제 보니 산을

유람함이 글읽기와 같구나 공력을 다했을 땐 원래 스스로

내려오고 깊고 얕음 아는 것 모두 저로부터 말미암네 피어

오르는 구름 보며 묘리를 알게 되고 근원에 이르러 비로소

처음을 깨닫네 높이 절정을 찾아감 그대들에게 기대하며

노쇠하여 중도에 그친 나를 깊이 부끄러워하네

퇴계선생시 을미년 봄 장환 근서

讀書人說遊山似
今見遊山似讀書
工力盡時元自下
淺深得處摠由渠
坐看雲起因知妙
行到源頭始覺初

讀書人說遊山似 今見遊山似讀書
工力盡時元自下 淺深得處摠由渠
坐看雲起因知妙 行到源頭始覺初
絶頂高尋勉公等 老衰中輟愧深余

退溪先生詩 乙未年 初春 李長煥

사람들 말하길 글읽기가 산 유람과 같다지만 이제 보니 산을 유람함이 글읽기와 같구나
공력을 다했을 땐 원래 스스로 내려오고 깊고 얕음 아는 것 모두 저로부터 말미암네
앉아서 피어오르는 구름 보며 묘리를 알게 되고 발길이 근원에 이르러 비로소 처음을 깨닫네
높이 절정을 찾아감 그대들에게 기대하며 노쇠하여 중도에 그친 나를 깊이 부끄러워하네

約與諸人遊淸凉山 馬上作

약여제인유청량산 마상작

여러 벗과 청량산에 노닐기를 언약하고 말 위에서 읊다

·64세

居山猶恨未山深 거산유한미산심

蓐食[1]凌晨去更尋 요식능신거경심

滿目羣峯迎我喜 만목군봉영아희

騰雲作態助淸吟 등운작태조청음

산에 살아도 산이 깊지 못함을 아쉬워하며

이른 새벽 밥 먹고 떠나 다시 찾아간다

눈에 가득한 뭇 봉우리 나를 맞아 기뻐하며

두둥실 높은 구름 모양 지어 맑은 시상을 돕네

1 요식(蓐食)은 잠자리에서 식사를 한다는 뜻이다. 일설에는 보통 때보다
 두둑이 먹기 때문에 요식이라 한다고도 한다. 좌씨(左氏) 문공(文公) 7년에 쓴
 '군졸을 훈련시키고 무기를 날카롭게 벼르고 말을 꼴 먹이고 자리에서
 이른 아침을 먹고 가만히 일어선다'(訓卒厲兵 秣馬蓐食潛起)는 구절이 있다.

退溪先生詩 李長煥

산에 살아도 산이 깊지 못함을 아쉬워하며

이른 새벽 밥 먹고 떠나 다시 찾아간다

눈에 가득한 뭇 봉우리 나를 맞아 기뻐하며

두둥실 높은 구름 모양지어 맑은 시상을 돕네

居山猶恨未山深
蓐食凌晨去更尋
滿目群峯迎我喜
騰雲作態助清吟

渡彌川望山 도미천망산[1]

미내 개울을 건너며 산을 바라보다

·64세

曲折屢渡淸淸灘　곡절루도청청탄

突兀始見高高山　돌올시견고고산

淸淸高高隱復見　청청고고은부견

無窮變態供吟鞍　무궁변태공음안

굽이굽이 맑은 여울 여러 번 건너니

우뚝 솟은 높은 산이 비로소 보이네

맑은 여울 높은 산 숨었다 다시 나타나

끝없이 바뀌는 모습 시상을 북돋우네

1 미천(彌川)은 도산 백운동 북쪽에 있는 낙동강의 중류를 말한다.

曲折屢渡清々灘突兀始見高々

清々高々隱復見無窮變態供吟鞍

退溪先生詩 乙未年 初春 李長煥

굽이굽이 맑은 여울 여러 번 건너니 우뚝 솟은 높은 산이 비로소 보이네 맑은 여울

높은 산 숨었다 다시 나타나 끝없이 바뀌는 모습 시상을 북돋우네 장환 근서

清々高々隱復見
無窮變態供吟鞍
退溪詩 乙未春 長煥

맑은 여울 높은 산 숨었다 다시 나타나
끝없이 바뀌는 모습 시상을 북돋우네

曲折屢渡清清灘

突兀始見高高清

굽이 굽이 맑은 여울 여러 번 건너니

우뚝 솟은 높은 산이 비로소 보이네

寄汾川李大成 기분천이대성

분천 이대성[1]에게 부치다

·64세

野色千般媚　야색천반미

山花百態濃　산화백태농

良朋偶然集　양붕우연집

佳雨尚餘濛　가우상여몽

들녘의 경치는 천 가지로 아름답고

산골에 핀 꽃은 온갖 자태 농염해라

좋은 벗들이 우연히 모이니

아름다운 비가 아직도 자욱이 내리네

1　대성(大成)은 이문량(李文樑)의 자다.

老去諳時事　노거암시사
愁來得酒功　수래득주공
莫敎風作惡　막교풍작오
明日詠殘紅　명일영잔홍

늙어가며 시속의 일에 익숙해져
근심이 들 때는 술의 힘을 얻는다네
제발 모진 바람이 불지를 말았으면
내일은 지려는 꽃을 읊으려 하오

野色千般媚山花百態濃
良多偶然集佳雨尚餘濛
先去諸時事愁来得酒功
莫教風作惡明日詠殘紅

録退溪先生詩庚寅年元正李長煥

들녁의 경치는 천가지로 아름답고 산골에 핀 꽃은 온갖 자태 농염해라

좋은 벗들이 우연히 모이니 아름다운 비가 아직도 자욱이 내리네

늙어가며 시속의 일에 익숙해져 근심이 들 때는 술의 힘을 얻는다네

제발 모진 바람이 불지를 말았으면 내일은 지려는 꽃을 읊으려 하오

逍遙絶外事
俛仰適素願

한가로이 거닐면서 바깥세상의 일 끊어버리고
굽어보고 우러러보며 평소의 바람 향하여가네

月川 趙穆 월천 조목

월천 조목에게

·65세

學絶今人豈有師 학절금인기유사
虛心看理庶明疑 허심간리서명의
因風寄謝趨林鳥 인풍기사추림조
只自知時莫强知 지자지시막강지

학문이 끊어졌으니 오늘의 사람 중에 어찌 스승이 있겠는가

겸허한 마음으로 이치를 살피면 아마도 의문이 밝혀지겠지

바람에 의지하여 숲속에 깃든 새들에게 고마운 뜻을 띄우게나

오직 스스로 알게 되는 때를 기다리고 억지로 알려 하지 않는 것을

只自知時莫強知

退溪先生詩 庚寅 長煥

거든 새들에게 고마운 뜻을 띄우게나 오직 스스로 알게 되는 때를 기다리고

억지로 알려하지 않는 것을 月川 趙穆께 退溪 경인년 겨울 이장환

學絕今人豈有師
虛心看理庶明疑
因風寄謝趨林鳥

으로 이치를 살피면 아마도 의문이 밝혀지겠지 바람에 의지하여 숲 속에

山居四時 산거사시

산에 사철 거처하며

· 65세

朝 조

아침

霧捲春山錦繡明 무권춘산금수명

珍禽相和百般鳴 진금상화백반명

山居近日無來客 산거근일무래객

碧草中庭滿意生 벽초중정만의생

안개 걷힌 봄 산이 비단처럼 밝은데

진기한 새 화답하며 갖가지로 울어대네

산집에 요즈음 찾는 손님 없으니

푸른 풀이 뜰 안 가득 제멋대로 나는구나

暮 모

저녁

夕陽佳色動溪山　석양가색동계산
風定雲閒鳥自還　풍정운한조자환
獨坐幽懷誰與語　독좌유회수여어
巖阿寂寂水潺潺　암아적적수잔잔

석양의 고운 빛깔 시내와 산을 물들이고
바람 자고 구름 한가하니 새가 절로 돌아오네
홀로 앉아 깊은 회포 누구와 얘기할꼬
바위언덕 고요하고 물은 졸졸 흐르누나

退溪先生詩 長煥

안개 걷힌 봄 산이 비단처럼 밝은데

진기한 새 화답하며 갖가지로 울어대네

산집에 요즈음 찾는 손님 없으니

푸른 풀이 뜰안 가득 제멋대로 나는구나

갑오년 봄 퇴계선생시 장환 근서

霧捲春山錦繡明
珍禽相和百般鳴
山居近日無來客
碧草中庭滿意生

退溪先生詩 長煥

석양의 고운 빛깔 시내와 산을 물들이고

바람 자고 구름 한가하니 새가 절로 돌아오네

홀로 앉아 깊은 회포 누구와 얘기할고

바위 언덕 고요하고 물은 졸졸 흐르누나

갑오년 여름 퇴계선생시 장환 근서

巖阿寂寂水潺潺
獨坐幽懷誰與語
風定雲閒鳥自還
夕陽佳色動溪山

陶山十二曲 도산십이곡

도산십이곡

·65세

이런들 엇다ᄒᆞ며 뎌런들 엇다ᄒᆞ료
草野愚生이 이러타 엇다ᄒᆞ료
ᄒᆞ믈며 泉石膏肓을 고텨 므슴ᄒᆞ료

이런들 어떠하며 저런들 어떠하겠는가

시골에 파묻혀 사는 사람이 이렇다고 어떠하겠는가

더구나 자연을 사랑하며 떠나기 싫어하는 마음을 고쳐 무엇하겠는가

煙霞로 지블 삼고 風月로 버들 사마
太平 聖代예 病으로 늘거가뇌
이듕에 ᄇᆞ라는 이른 허므리나 업고쟈

고요한 산수의 경치를 집으로 삼고 맑은 바람과 밝은 달을 벗 삼아

태평스런 세상에서 노환으로 늙어만 가는구나

이 살기 좋은 세상에서 바라는 일은 허물이나 없이 잘 지냈으면 좋겠다

도산십이곡 · 퇴계선생

이런들 엇다ᄒ며 뎌런들 엇다ᄒ료

草野愚生이 이러타 엇다ᄒ료

ᄒᆞ믈며 泉石膏肓을 고텨 무슴ᄒᆞ료

煙霞로 지블 삼고 風月로 버들 사마

太平 聖代예 病으로 늘거 가뇌

이듕에 ᄇᆞ라ᄂᆞᆫ 이른 허믈이나 업고쟈

淳風이 죽다ᄒ니 眞實로 거즈마리
人性이 어디다ᄒ니 眞實로 올흔마리
天下애 許多英才를 소겨 말ᄉᆞᆷᄒᆞᆯ가

우리의 순박한 풍습이 사라졌다고 하는 것은 참으로 거짓말이다
인간이 타고난 성품이 어질다고 하는 것은 진실로 옳은 말이다
이 세상에 수없이 많은 영재를 어찌 속여 말할 수가 있겠는가

幽蘭이 在谷ᄒ니 自然이 듣디 됴해
白雲이 在山ᄒ니 자연이 보디 됴해
이듕에 彼美一人를 더옥 닛디 몯ᄒ애

깊은 골짜기에서 그윽한 난초향기가 풍기니 난초가 피었다는 소리 듣기 좋구나
흰 구름이 산봉우리에 걸려 있으니 자연히 보기가 좋구나
이렇게 듣기와 보기가 좋은 가운데서도 임금님을 더욱 잊을 수 없네

淳風이 죽다 ᄒᆞ니 眞實로 거즈마리
人性이 어디다 ᄒᆞ니 眞實로 올ᄒᆞ마리
天下애 許多英才를 소겨 말ᄉᆞᆷᄒᆞ가

幽蘭이 在谷ᄒᆞ니 自然이 듣디 됴해
白雲이 在山ᄒᆞ니 自然이 보디 됴해
이둥에 彼美一人를 더옥 닛디 몯ᄒᆞ얘

山前에 有臺ᄒ고 臺下애 有水ㅣ로다

ᄠᅦ만흔 ᄀᆯ며기는 오명 가명 ᄒ거든

엇다다 皎皎白鷗는 ᄆᆞ슴 ᄒ는고

산 앞에 낚시터가 있고 낚시터 아래로는 푸른 물이 흐른다

무리를 지어 날아다니는 수많은 갈매기는 오락가락하는데

어찌하여 하얀 망아지는 멀리 뛰어 달아날 생각만 하는가

春風에 花滿山ᄒ고 秋夜애 月滿臺라

四時佳興ㅣ 사ᄅᆞᆷ과 흔가지라

ᄒᄆᆞᆯ며 魚躍鳶飛 雲影天光이아 어늬 그지 이슬고

봄바람이 부니 산에 꽃이 가득 피고 가을밤에 달빛이 누각에 가득하구나

봄 여름 가을 겨울 사계절의 멋진 흥취는 사람과 같은데

하물며 물고기가 뛰고 솔개는 날고 구름은 그림자를 드리우고

햇빛이 온 세상을 비추는 자연의 아름다움이야 어찌 다함이 있겠는가

山前에 有臺ᄒᆞ고 臺下애 有水ㅣ로다
쎄만흔 길며기는 오명 가명 ᄒᆞ거든
엇다 皎皎白駒는 머리 ᄆᆞᅀᆞᆷᄒᆞᄂᆞᆫ고

春風에 花滿山ᄒᆞ고 秋夜애 月滿臺라
四時佳興ㅣ 사람과 ᄒᆞ가지라
魚躍鳶飛 雲影天光이ᅀᅡ 어늬 ᄀᆞ지 이슬고

天雲臺 도라드러 玩樂齋 瀟洒흔듸
萬卷生涯로 樂事 ㅣ 無窮ᄒ애라
이듕에 往來風流를 닐어 므슴홀고

천운대를 돌아들어 가니 완락재가 맑고 깨끗한데
만 권의 서적을 벗 삼아 평생을 지내는 즐거움 무궁하도다
이렇게 지내면서 때때로 밖에 나가 산책하는 흥겨움을 말해 무엇하겠는가

雷霆이 破山ᄒ야도 聾者는 몯 듣ᄂ니
白日이 中天ᄒ야도 고者는 몯 보ᄂ니
우리는 耳目聰明 男子로 聾瞽ᄀ디 마로리

천둥 치는 소리가 산을 무너뜨릴 만큼 심해도 귀머거리는 듣지 못하고
밝은 해가 중천에 떠 있어도 눈먼 사람은 보지 못하나니
우리는 눈도 밝고 귀도 밝은 사내들이니 귀머거리나 장님과 같지는 않으리라

天雲臺 도라드러 玩樂齋 蕭洒호듸

萬卷生涯로 樂事ㅣ 無窮호애라

이듕에 往來風流를 닐어 무슴호고

雷霆이 破山호야도 聾者는 몯 듣느니

白日이 中天호야도 瞽者는 몯 보느니

우리는 耳目聰明 男子로 聾瞽 곧디 마로리

古人도 날 몯 보고 나도 古人 몯 뵈
古人를 몯 봐도 녀던 길 알픠 잇늬
녀던 길 알픠 잇거든 아니 녀고 엇뎔고

옛 성현도 나를 보질 못했고 나도 또한 옛 성현을 뵙지 못했네

고인을 뵙지 못했어도 그분들이 행하던 길이 내 앞에 있네

내 앞에 고인들이 실천한 올바른 길이 있는데 그 도리를 따르지 않고 어찌하겠는가

當時예 녀던 길흘 몃히를 브려 두고
어듸 가 둔니다가 이제사 도라온고
이제나 도라오나니 년듸 모슴 마로리

그 당시에 뜻을 세우고 행하던 길을 몇 해씩이나 버려두고서

어디에 가 다니다가 이제야 돌아왔는고

이제라도 돌아왔으니 다른 곳에다 마음을 두지 않으리라

古人도 날 몯 보고 나도 古人 몯 뵈

古人를 몯 봐도 녀던 길 알픠 잇니

녀던길 알픠 잇거든 아니 녀고 엇뎔고

當時예 녀던 길흘 몃 히를 ᄇᆞ려 두고

어듸가 ᄃᆞ니다가 이제ᅀᅡ 도라온고

이제나 도라오나니 년듸 ᄆᆞᄋᆞᆷ 마로리

靑山는 엇뎨ᄒ야 萬古애 프르르며
流水는 엇뎨ᄒ야 晝夜애 긋디 아니는고
우리도 그치디 마라 萬古常靑 호리라

푸른 산은 어찌하여 오랜 세월 푸르며

흐르는 물은 또 어찌하여 밤낮으로 쉬지 않고 흘러가는가

우리도 저 물과 같이 그치지 말고 저 푸른 산과 같이 영원히 변함없이 푸르게 살리라

愚夫도 알며 ᄒ거니 긔 아니 쉬운가
聖人도 몯다 ᄒ시니 긔 아니 어려운가
쉽거나 어렵거낫 듕에 늙는 주를 몰래라

어리석은 사람도 알고서 행하니 그것이 쉽지 아니한가

성인도 다 행하지 못하니 그것이 또한 얼마나 어려운가

쉽거나 어렵거나 학문을 닦으며 늙는 줄을 모르도다

青山는 엇뎨호야 萬古애 프르르며

流水는 엇뎨호야 晝夜애 긋디 아니는고

우리도 긋치디 마라 萬古常青 호리라

愚夫도 알며 호거니 긔 아니 쉬운가

聖人도 몯다 호시니 긔 아니 어려운가

쉽거나 어렵거낫 듕에 늙는 주를 몰래라

陶山十二曲 乙未春 李長煥 謹書

幽蘭이 在谷ᄒ니 自然이 듣디 됴해

白雲이 在山ᄒ니 自然이 보디 됴해

이듕에 彼美一人를 더옥 닛디 몯ᄒ얘

山前에 有臺ᄒ고 臺下애 有水ㅣ로다

ᄠᅢ만흔 ᄀᆞᆯ며기는 오명 가명 ᄒ거든

엇다다 皎皎白駒는 머리 ᄆᆞᄋᆞᆷ ᄒᄂᆞᆫ고

春風에 花滿山ᄒ고 秋夜애 月滿臺라

四時佳興ㅣ 사람과 ᄒ가지라 ᄒ믈며

魚躍鳶飛 雲影天光이사 어늬 ᄀᆞ지 이슬고

當時예 녀던 길흘 몃ᄒᆡ를 ᄇᆞ려 두고

어듸 가 ᄃᆞᆫ니다가 이제사 도라온고

이제나 도라오나니 년ᄃᆡ ᄆᆞᄋᆞᆷ 마로리

靑山는 엇뎨ᄒ야 萬古애 프르르며

流水는 엇뎨ᄒ야 晝夜애 긋디 아니ᄂᆞᆫ고

우리도 그치디 마라 萬古常靑 ᄒ오리라

愚夫도 알며 ᄒ거니 긔 아니 쉬운가

聖人도 몯다 ᄒ시니 긔 아니 어려운가

쉽거나 어렵거낫 듕에 늙ᄂᆞᆫ 주를 몰래라

陶山十二曲 乙未春 李長煥 謹書

이런ᄃᆞᆯ 엇다ᄒᆞ며 뎌런ᄃᆞᆯ 엇다ᄒᆞ료

草野愚生이 이러타 엇다ᄒᆞ료

ᄒᆞᄆᆞᆯ며 泉石膏肓을 고텨 무슴ᄒᆞ료

煙霞로 지블 삼고 風月로 버들 사마

太平聖代예 病으로 늘거 가뇌

이듕에 ᄇᆞ라ᄂᆞᆫ 이른 허므리나 업고쟈

淳風이 죽다 ᄒᆞ니 真實로 거즈마리

人性이 어디다 ᄒᆞ니 真實로 올ᄒᆞ마리

天下애 許多英才를 소겨 말솜ᄒᆞᆯ가

天雲臺 도라드러 玩樂齋 蕭洒ᄒᆞᄃᆡ

萬卷生涯로 樂事ㅣ無窮ᄒᆞ얘라

이듕에 往來風流를 닐어 무슴ᄒᆞᆯ고

雷霆이 破山ᄒᆞ야도 聾者ᄂᆞᆫ 몯 듣ᄂᆞ니

白日이 中天ᄒᆞ야도 瞽者ᄂᆞᆫ 몯 보ᄂᆞ니

우리ᄂᆞᆫ 耳目聰明 男子로 聾瞽ᄀᆞ디 마로리

古人도 날 몯 보고 나도 古人 몯 뵈

古人를 몯 봐도 녀던 길 알ᄑᆡ 잇ᄂᆞ니

녀던길 알ᄑᆡ 잇거든 아니 녀고 엇뎔고

陶山訪梅 도산방매

도산 매화를 찾으면서

·66세

爲問山中兩玉仙　위문산중양옥선
留春何到百花天　유춘하도백화천
相逢不似襄陽館　상봉불사양양관
一笑凌寒向我前　일소능한향아전

산중의 두 신선 매화님께 묻는다네
온갖 꽃 피는 봄을 왜 굳이 기다렸나
어째서 예천양양 관가에서 만나던 날처럼
추위 이기고 웃으며 나를 맞아 주지 않나

代梅花答 대매화답

매화를 대신하여 답하다

·66세

我是逋仙換骨仙　아시포선환골선
君如歸鶴下遼天　군여귀학하료천
相看一笑天應許　상간일소천응허
莫把襄陽較後前　막파양양교후전

나는 포선으로부터 환골한 신선인데
그대는 요양에서 내려온 학이로세
서로 만나 웃는 것도 하늘이 주신 거니
예천의 일로 앞뒤를 비교하지 말게나

退溪先生詩　長煥

산중의 두 신선 매화님께 묻는다네
온갖 꽃 피는 봄을 왜 굳이 기다렸나
어째서 예천 관가에서 만나던 날처럼
추위 이기고 웃으며 나를 맞아 주지 않나

爲問山中兩玉仙

留春何待百花天

相逢不似襄陽館

一笑凌寒向我前

退溪先生詩 長煥

나는 포선으로 부터 환골한 신선인데
그대는 요양에서 내려온 학이로세
서로 만나 웃는 것도 하늘이 주신거니
예천의 일로 앞뒤를 비교하지 말게나

我是通仙換骨仙
君如歸鶴下遼天
相看一笑天應許
莫把襄陽較後前

登紫霞峯 寄示李宏仲 등자하봉 기시이굉중

자하봉에 올라서 이굉중에게 부쳐 보이다

·66세

攀松上紫霞 반송상자하

靑草茂如麻 청초무여마

石壁趨歸鳥 석벽추귀조

烟林隱暮鴉 연림은모아

솔가지 더위잡고 자하봉을 오르니

무성한 풀이 삼밭처럼 우거졌네

돌벼랑에는 잘 새들이 날아들고

내 낀 나무숲에는 까마귀 잠들었네

淸涼巉太碧 청량참태벽

洛水繞陰崖 낙수요음애

牧笛數聲裏 목적수성리

夢回夕日斜 몽회석일사

청량산 봉우리가 하늘을 뚫었고

낙동강 물이 산그늘을 감아 도네

목동들의 몇 가락 피리소리에

꿈을 깨니 그만 석양이 기울었네

1 攀: 부여잡을 반.
2 趨: 달려갈·추구하다·재촉할 추.
3 巉: 가파를 참.

秋懷 十一首 三首 추회 십일수 삼수

가을날의 회포

·67세

逍遙絶外事 소요절외사

俛仰適素願 면앙적소원

한가로이 거닐면서 바깥세상의 일 끊어버리고

굽어보고 우러러보며 평소의 바람 향하여가네

退溪先生詩 長煥 謹書

솔가지 더위잡고 자하봉을 오르니 무성한 풀이 삼밭처럼 우거졌네

돌 벼랑에는 잘 새들이 날아들고 내 낀 나무 숲에는 까마귀 잠들었네

청량산 봉우리가 하늘을 뚫었고 낙동강 물이 산 그늘을 감아도네

목동들의 몇 가락 피리 소리에 꿈을 깨니 그만 석양이 기울었네

퇴계선생시 을미년 봄 장환 근서

攀松上紫霞青草茂如麻

石壁趨歸鳥烟林隱暮鴉

青凉巘太碧洛水繞陰崖

牧笛數聲裏夢回夕日斜

한가로이 거닐면서 바깥세상의 일

끊어버리고 香어보고 우러러보며

평소의 바램 향하여 가네

退溪先生 詩句 乙未之夏 於

星斗浮樓 長煥

逍遙絕外事
俛仰適素願

再訪陶山梅 재방도산매

다시 도산 매화를 찾아

·67세

手種寒梅今幾年 수종한매금기년

風烟蕭灑小窓前 풍연소쇄소창전

昨來香雪初驚動 작래향설초경동

回首群芳盡索然 회수군방진삭연

손수 심은 매화 이제 몇 해나 되었던가

바람 연기 맑고 산뜻한 작은 창 앞에 있네

어제부터 향기로운 눈 갓 풍기기 시작하니

고개 돌려 뭇 꽃들 보니 모두 쓸쓸해졌구나

雨中賞蓮 우중상련

빗속에 연꽃을 구경하다

· 67세

畫樓東畔俯蓮池 화루동반부연지
罷酒來看急雨時 파주래간급우시
溜滿卽傾欹器似 유만즉경의기사
聲喧不厭淨襟宜 성훤불염정금의

그림 같은 누각 동쪽에서 연못 굽어보며
술자리 끝난 뒤에 내리는 소나기 바라보니
연잎이 젖혀질 때는 기울어진 그릇 같네
빗소리 요란해도 싫지 않고 가슴 개운하네

손수 심은 매화 이제 몇 해나 되었던가
바람 연기 맑고 산뜻한 작은 창 앞에 있네
어제부터 향기로운 눈 갓 풍기기 시작하니
고개 돌려 뭇 꽃들 보니 모두 쓸쓸해졌구나

퇴계선생시 을미년 이장환

手種寒梅今幾年
風烟灑蕭小窓前
昨來香雪初驚動
回首群芳盡索然

退溪先生詩 長煥謹書

畫樓東畔俯蓮池罷酒來看急雨時
溜滿即傾欹器佩轂喧不厭淨襟宜

退溪先生詩 雨中賞蓮 乙未夏 長煥

그림같은 누각 동쪽에서 연못 굽어보며 술자리 끝난뒤에 �머리는 소나기 바라보니
연일이 젖혀질때는 기울어진 그릇 같네 빗소리 요란해도 싫지않고 가슴 개운하네

守靜 수정

고요함을 지켜라

·68세

守身貴無撓　수신귀무요
養心從未發[1]　양심종미발
苟非靜爲本　구비정위본
動若車無軏　동약차무월

몸 지킴은 흔들림이 없어야 하고
마음 수양은 미발함부터라네
진실로 정이 근본되지 않으면
움직여도 멍에 없는 수레 같다오

1　미발(未發)은 희노애락(喜怒哀樂)의 미발(未發)을 말한 것이다.

退溪先生詩 長煥

몸 지킴은 흔들림이 없어야 하고

마음 수양은 未發함 부터서 라네

진실로 靜이 근본되지 않으면

움직여도 멍에 없는 수레 같다오

회계선생시 을미년 이장환

守身貴無撓

養心從未發

苟非靜為本

動若車無軌

次韻金惇敍梅花 차운김돈서매화 1

김돈서의 매화시를 차운하다

·68세

我友五節君 아우오절군

交情不厭淡 교정불염담

梅君特好我 매군특호아

邀社不待三 요사부대삼

나의 벗은 국화 대나무 매화 소나무 연꽃 다섯 군자

서로 사귀는 정은 담담하여 싫지 않구나

매화가 특히 나를 좋아하여

절우사에 가장 먼저 맞이했네

使我思不禁　사아사불금
晨夕幾來探　신석기래탐
帶烟寒漠漠　대연한막막
傍湖淸澹澹　방호청담담

나로 하여금 맑은 생각 금치 못하게 하여

아침저녁으로 얼마나 자주 찾아왔던가

안개 띠니 찬 기운 막막하고

호수 곁에서 맑고 담담하네

나의 벗은 국화 대나무 매화 소나무 연꽃 다섯 군자

서로 사귀는 정은 담담하여 싫지 않구나

매화가 특히 날를 좋아하여 절우사에 가장 먼저

맞이 했네 나로 하여금 밝은 생각 금치 못하게 하여

아침 저녁으로 얼마나 자주 찾아왔던가

안개 떠니 찬 기운 막막하고 호수 결에서 맑고 담담하네

퇴계선생시 을미년 이 장 환

我友五節君交情不厭淡
梅君特好我邀社不待三
使我思不禁晨夕幾來探
帶烟寒漠漠傍湖清澹澹

退溪先生詩 乙未 李長煥

次韻金惇敍梅花 차운김돈서매화 2

김돈서의 매화시를 차운하다

·68세

粲然百花間　찬연백화간

益見眞與濫　익견진여람

自臨吸月杯　자림흡월배

肯上賞春擔　긍상상춘담

화사한 온갖 꽃 사이에서

참됨과 넘침이 더욱 잘 나타나네

달 머금은 술잔엔 스스로 비치었지만

어찌 꽃 파는 지게 위에 오르겠는가

吟詩託密契　음시탁밀계
夜光非投暗　야광비투암
精神炯相照　정신형상조
俗物難窺瞰　속물난규감

시를 읊으면서 깊은 언약 맺었으니
야광주가 어둠을 헤치는 듯
정신이 서로 밝게 비춰주는 것을
속된 이들은 엿보기 어렵다네

화사한 온갖 꽃 사이에서 참됨과 넘침이 더욱 잘 나타나네

달 머금은 술잔엔 스스로 비치었지만 어찌 꽃과는

지게 위에 오르겠는가 시를 읊으면서 깊은 언약 맺었으니

야광주가 어둠을 헤치는 듯 정신이 서로 밝게 비취주는

것을 속뙨 이 들은 엿보기 어렵다네

퇴계선생시 을미년 이 장 환

縈然百花間益見真與濫
自臨吸月杯肯上賞春擔
吟詩託密契夜光非投暗
精神炯相照俗物難窺瞰
迟溪先生詩 乙未 長煥

題金士純屛銘 제김사순병명

29세의 학봉 김성일에게 병명을 지어주다

·68세

堯欽舜恭 禹孜湯慄 요흠순공 우자탕률

翼翼文心 蕩蕩武極 익익문심 탕탕무극

요임금은 공경하고^{요임금} 순임금은 공손하였으며^{순임금}

우임금은 근면하고^{우임금} 탕임금은 두려워하였네^{탕임금}

공경하고 삼간 것은 문왕의 마음이고^{문왕}

넓고도 넓은 무왕의 표준이었네^{무왕}

堯欽舜恭　禹孜湯慄　翼翼文心　蕩蕩武極

直內方外 日乾夕惕 _{직내방외 일건석척}
天德絶四 聖道貫一 _{천덕절사 성도관일}

경으로 안을 곧게 하고 의로써 밖을 방정하게 했으며

종일토록 힘쓰고 저녁까지 두려워했네^{주공}

천덕으로 살아 네 가지 아집이 전혀 없었으며[1]

성인의 도는 하나로 관통하였네^{공자}

1 무의(毋意), 무필(毋必), 무고(毋固), 무아(毋我)를 가리킨다.

直內方外
日乾夕惕
天德絕四
聖道貫一

三省戰兢 四勿克復 _{삼성전긍 사물극복}

戒懼愼獨 明誠凝道 _{계구신독 명성응도}

세 가지로 반성하면서 전전긍긍 했으며^{증자}

사물로써 사욕을 이겨내어 예법²으로 돌아갔네^{안자}

경계하고 조심하여 홀로 삼가며

밝음과 정성으로 도를 이루었네^{자사}

2 비례물시(非禮勿視), 비례물청(非禮勿聽), 비례물언(非禮勿言), 비례물동(非禮勿動)을 가리킨다.

三省戰兢

四勿克復

戒懼謹獨

明誠凝道

操存事天 擴充養浩 _{조존사천 확충양호}
樂山玩草 吟風弄月 _{요산완초 음풍농월}

마음을 잡아 보존하고 하늘을 섬겨

사단을 확충하고 호연지기를 길렀네^{맹자}

산을 좋아하고 뜰의 풀을 완상했으며^{주렴계}

맑은 바람을 쐬고 밝은 달을 즐거워했네^{정명도}

3 인의예지(仁義禮智)를 가리킨다.

操存事天 擴克養浩 樂山玩草 吟風弄月

整齊嚴肅 主一無適 정제엄숙 주일무적

博約兩至 淵源正脈 박약양지 연원정맥

몸가짐이 가지런하고 엄숙하였으며

마음을 하나에 집중하여 흩어짐이 없었네^{정이천}

박문과 약례가 모두 다 지극하여

도학 연원의 바른 줄기를 이으셨네^{주자}

整齊嚴肅
主一無適
博約兩至
淵源正脈

右退溪先生書 十五代支孫 東冑 敬寫

戒懼謹獨
明誠凝道

操存事天
擴充養浩

吟風弄月
樂山玩草

整齊嚴肅
主一無適

博約兩至
淵源正脈

右退溪先生書 十五代支孫 東胄敬寫

堯欽舜恭
禹孜湯慄
翼翼文心
蕩蕩武極
直內方外
日乾夕惕
天德絶四
聖道貫一
三省戰兢
四勿克復

陶山月夜 詠梅 도산월야 영매 1

도산의 달밤에 매화를 읊다

· 69세

獨倚山窓夜色寒　　독의산창야색한
梅梢月上正團團　　매초월상정단단
不須更喚微風至　　불수갱환미풍지
自有淸香滿院間　　자유청향만원간

밤기운 찬데 산창에 홀로 기대어 앉으니

매화가지 끝에 둥근 달이 떠오르네

다시 가는 바람 불어오지 않더라도

맑은 향기 저절로 온 동산에 가득하네

陶山月夜 詠梅 도산월야 영매 2

도산의 달밤에 매화를 읊다

·69세

山夜寥寥萬境空 산야료료만경공

白梅涼月伴仙翁 백매양월반선옹

箇中唯有前灘響 개중유유전탄향

揚似爲商抑似宮 양사위상억사궁

산중의 밤은 적막하여 온 세상이 빈 듯

흰 매화와 차가운 달이 늙은 신선 벗해주네

이 가운데 들려오는 앞 시내 여울물소리

높을 때는 상성이요 낮을 때는 궁성인 듯

밤기운 찬데 산창에 홀로 기대어 앉으니
매화가지 끝에 둥근 달이 떠오르네
다시 가는 바람 불러 오지 않더라도
맑은 향기 저절로 온 동산에 가득하네

퇴계선생시 을미년 장환

獨倚山窗夜色寒
梅梢月上正團々
不須更喚微風至
自有清香滿院間

退溪先生詩乙未長煥

退溪先生詩 乙未 長煥

산중의 밤은 적막하여 온 세상이 비었는듯
흰 매화와 차가운 달이 늙은 신선 벗해 주네
이 가운데 들려오는 앞 시내 여울물 소리
높을 때는 상성이요 낮을 때는 궁성인듯

퇴계선생시 을미년 장 환

山夜寒寥萬境空白梅涼月伴仙翁菌中唯有前灘響揚似爲商抑佩宮

陶山月夜 詠梅 도산월야 영매 3

도산의 달밤에 매화를 읊다

·69세

步屧中庭月趁人 　보섭중정월진인

梅邊行遶幾回巡 　매변행요기회순

夜深坐久渾忘起 　야심좌구혼망기

香滿衣巾影滿身 　향만의건영만신

뜰을 거니는데 달이 나를 따라오네

매화나무 둘레를 몇 번이나 돌았던가

밤 깊도록 오래 앉아 일어날 줄 모르는데

옷에는 향기 가득 몸에는 그림자 가득

陶山月夜 詠梅 도산월야 영매 4

도산의 달밤에 매화를 읊다

·69세

晚發梅兄更識眞　만발매형갱식진
故應知我怯寒辰　고응지아겁한신
可憐此夜宜蘇病　가련차야의소병
能作終宵對月人　능작종소대월인

늦게 핀 매화형의 참뜻을 잘 안다오
추위 겁내는 나를 위해 일부러 늦게 핀 걸
어여뻐라 이 밤이여 병 어서 나아서
밤새도록 저 달 대할 수 있으리라

退溪先生詩 未長煥

뜰을 거니는데 달이 나를 따라오네
매화나무 둘레를 몇 번이나 돌았던가
밤 깊도록 오래 앉아 일어날 줄 모르는데
옷에는 향기 가득 몸에는 그림자 가득

퇴계선생시 을미년 장환

步屧中庭月趁人
梅邊行遠幾面巡
夜深坐久渾忘起
香蒲衣巾影滿身

退溪先生詩 乙未 長煥

늦게 핀 매화 형의 참뜻을 잘 안다오
추위 겁내는 나를 위해 일부러 늦게 핀 걸
어여뻐라 이 밤이여 병 어서 나아서
밤새도록 저 달 대할 수 있으리라

퇴계선생시 을미년 장 환

晚發梅兄更識真
故應知我怯寒辰
可憐此夜宜蘇蘇
病能佐終宵對月

漢城寓舍 盆梅贈答 한성우사 분매증답

한성 우사에서 분매와 증답하다

·69세

頓荷梅仙伴我凉　　돈하매선반아량

客窓蕭灑夢魂香　　객창소쇄몽혼향

東歸恨未携君去　　동귀한미휴군거

京洛塵中好艶藏　　경락진중호염장

고맙게도 매화신선이 쓸쓸한 나를 벗해주니

객창이 맑아지고 꿈속의 영혼조차 향기롭네

고향 갈 때 그대 데리고 가지 못해서 아쉽구나

서울의 먼지 속에서 아름다움을 잘 간직하게

盆梅答 분매답

분매가 답하다

·69세

聞說陶仙我輩凉　문설도선아배량
待公歸去發天香　대공귀거발천향
願公相對相思處　원공상대상사처
玉雪淸眞共善藏　옥설청진공선장

듣자 하니 도산 매화신선도 우리처럼 쓸쓸하다는데
임 오시길 기다려서 하늘의 향기를 피우겠지요
바라건대 임은 마주 대할 때나 헤어져 그리울 때나
옥과 눈같이 맑고 참됨 모두 고이 간직해주오

退溪先生詩 長煥

고맙게도 매화신선이 쓸쓸한 나를 벗해 주니
객창이 맑아지고 꿈속의 영혼조차 향기롭네
고향갈 때 그때 데리고 가지 못해서 아쉽구나
서울의 먼지 속에서 아름다움을 잘 간직하게

회계선생시 을미년 장환

頓	容	東	京
荷	窓	歸	洛
梅	蕭	恨	塵
仙	灑	未	中
伴	夢	攜	好
我	魂	君	艷
涼	香	去	藏

退溪先生詩 長煥

들자하니 도산매화 신선도 우리처럼 쓸쓸하다는데
임 오시걸 기다려서 하늘의 향기를 피우겠지요
바라건데 임은 마주대할때마 헤어져 그리울때나
옥과 눈같이 밝고 참됨 모두 고이 간직해 주오

퇴계선생시 을미년 장환

玉　原　願　待　聞

雪　公　公　公　說

清　相　歸　　　陶

真　對　去　　　仙

共　相　發　　　我

善　思　天　　　輩

藏　氣　香　　　涼

季春 至陶山 山梅贈答 계춘 지도산 산매증답

늦봄에 도산에 이르러 매화와 응답하다

·69세

梅贈主 매증주

매화가 주인에게

寵榮聲利豈君宜 총영성리기군의
白首趨塵隔歲思 백수추진격세사
此日幸蒙天許退 차일행몽천허퇴
況來當我發春時 황래당아발춘시

부귀와 명리가 그대에게 어울리겠는가
풍진 속에 백발 되어 지난 세월 생각나네
오늘 다행히 물러감을 허락받아
더욱이 내가 꽃 피는 봄에 오셨음에랴

主答 주답
주인이 답하다

非緣和鼎得君宜　비연화정득군의
酷愛淸芬自詠思　혹애청분자영사
今我已能來赴約　금아이능래부약
不應嫌我負明時　불응혐아부명시

음식에 넣으려 그대를 얻으려 함이 아니라
맑은 향기 사랑해 스스로 사모하여 읊네
이제 나는 기약 지켜 돌아왔으니
밝은 시절 저버렸다 허물하지 말게나

退溪先生詩 乙未 長煥

부귀와 명리가 그대에게 어울리겠는가

풍진 속에 백발되어 지난 세월 생각나네

오늘 다행히 물러감을 허락받아

더욱이 내가 꽃피는 봄에 오셨음에랴

매화가 주인에게 울리면 장 환

寵榮聲利豈君宜
白首趨塵隔歲愚
此日幸蒙天許退
況來當我發春時

退溪先生詩 乙未 長煥

음식에 넣으려 그대를 얻으려 함이 아니라

맑은 향기 사랑해 스스로 사모하여 읊네

이제 나는 기약 지켜 돌아왔으니

밝은 시절 저버렸다 허물하지 말게나

주인이 매화에게 답함 장환 근서

非緣和鼎得君宜
酷愛清芬自詠思
今我已能來赴約
不應嫌我負明時

近觀柳子厚劉夢得以學書相贈答諸時

근관 유자후 유몽득 이학서상증답제시

근자에 유종원과 유우석이 서체 배우는 일로 서로 주고받은 시 여러 수를 보았다

·69세

唯君筆力堪追古 유군필력감추고

莫惜加工振美聲 막석가공진미성

오직 그대 필력은 옛을 따를 수 있으니

공부 아끼지 말라 아름다운 소리 떨치리라

唯君筆力堪追古
莫惜加工振美聲

오직 그대 필력은 옛을 따를 수 있으니
공부 아끼지 말라 아름다운 소리 떨치리라

退溪先生 詩句 乙未夏 李長煥

唯君華力堪追古

莫惜加工振美聲

오직 그대 필력은 옛을 따를 수 있으니

공부 아끼지 말라 아름다운 소리 떨치리라

회계선생 시구 이장환

贈別禹景善正字之關西 증별우경선정자지관서

우성전 정자가 관서로 감에 시를 지어주며 이별하다

·69세

昔日蒙君訪野夫 　석일몽군방야부
長安重見豈曾圖 　장안중견개증도
非無對衆開顔面 　비무대중개안면
不似臨溪講典謨 　부사임계강전모

옛날 그대 와서 지아비 찾았었지
서울에서 다시 만날 줄 어찌 미리 알았으리
여러 사람 모인 자리에서 대면한 일 있었건만
시내에 다다라서 경서강론 다르도다

正學只應功在熟 　정학지응공재숙
浮名一任事歸迂 　부명일임사귀우
丈夫別恨非兒女 　장부별한비아녀
愼勿因循作小儒 　신물인순작소유

올바른 학문이란 공부 성숙함에 있고
뜬 이름은 마침내 헛됨으로 돌아가리
대장부의 이별이란 아녀자와 다를지니
그럭저럭 지나면서 작은 선비 되지 말라

正學只應功在熟
浮名一任事歸迂

올바른 학문이란 공부 성숙함에 있고 뜬 이름은

마침내 헛됨으로 돌아가리 갑오년 이 장환 근서

次韻禹景善菊問答 차운우경선국문답

우경선의 국화와 문답한 시를 차운하다

·69세

問菊 문국

국화에게 묻는다

東園霜露日幽尋　동원상로일유심

尙憶從前趣興深　상억종전취흥심

不有數叢金間綠　불유수총금간록

一尊何處玩餘陰　일존하처완여음

서리 내린 동산을 날마다 홀로 찾을 제

예전의 깊은 흥취 아직도 생각나네

몇 떨기 노란 국화 푸른 잎새 없다면

어디에서 술 마시며 남은 풍광 완상하리

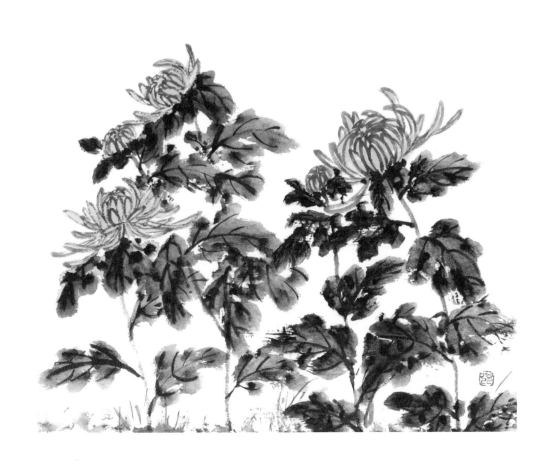

東園霜露日幽尋
尚憶從前趣興深
不有數叢金間綠
一尊何處玩餘陰

서리 내린 동산을 날마다 홀로 찾을 제
예전의 깊은 흥취 아직도 생각나네
몇 떨기 노란 꽃과 푸른 일새 없다면
어디에서 술 마시며 남은 풍광 완상하리

퇴계선생시 을미년 장환 이

菊答 국답

국화가 답하다

坤黃天賦我何移 곤황천부아하이

憔悴猶承雨露滋 초췌유승우로자

滿地風霜三徑裏 만지풍상삼경리

陶翁相待好撑支 도옹상대호탱지

노란색은 하늘이 주신 것 내 어찌 변하리

초췌해도 오히려 비와 이슬에 자라네

바람서리 가득한 대지의 세 오솔길에서

도연명을 기다리며 잘 버티고 있네

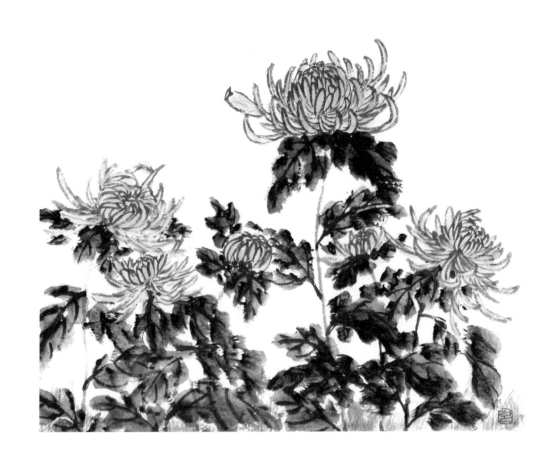

坤黃天賦我何移
憔悴猶承雨露滋
瀟地風霜三逕裏
陶翁相待好撐支

노란색은 하늘이 주신 것 내 어찌 변하리
초췌해도 오히려 비와 이슬에 자라나네
바람서리 가득한 대지의 세 오솔길에서
도연명을 기다리며 잘 버티고 있네

퇴계선생시 을미년 장환 [인]

入眼山光青似染
滿庭草色翠如勻
與君共此閒中樂
珍重相看日日新

눈에 드는 산빛은 물들인 양 파랗고
뜨락 가득한 풀 푸른빛이 짙구나
그대와 한가한 가운데 즐거움을 나누며
자중자애로 학문 날마다 새로워짐 보리라

金而精所藏 金題山水圖 금이정소장 김제산수도

김이정이 소장한 「김제산수도」란 그림의 화제畫題[1]

·70세

斷橋隔[2]紅塵[3]　단교격홍진

孤山更[4]孤絶　고산경고절

沈吟倚[5]古梅　침음의고매

皎[6]若懷[7]氷雪　교약회빙설

다리가 끊겨서 속세와 단절되니

고산은 더욱더 외롭고 빼어나네

고매에 기대어 나직이 읊조리니

해맑기는 눈과 얼음 가슴속에 간직한 듯

1 1570년 퇴계가 제자 김취려에게 보낸 편지에 실린 여덟 수짜리 시의 한 수로
 매화의 기품을 노래한 부분이다.
2 隔: 막힐·멀 격.
3 紅塵: 붉을 홍, 티끌 진. 즉 속세를 말한다.
4 更: 고칠 경, 다시 갱.
5 倚: 기댈 의.
6 皎: 달 밝을·흴(白) 교.
7 懷: 품을 회.

다리가 끊겨서 속세와 단절되니

孤山은 더욱더 외롭고 빼어나네

古梅에 기대어 나직이 읊조리니

해맑기는 눈과 얼음 가슴속에 강직하듯

새로 찾은 퇴계서 압오년 장환

斷橋隔紅塵
孤山更孤絕
沈吟倚古梅
皎若懷氷雪

退溪先生詩　長煥

明誠齋 명성재

명성재

·70세

明誠旨訣學兼庸　명성지결학겸용
白鹿因輪兩進功　백록인수양진공
萬理一原非頓悟　만리일원비돈오
眞心實體在專攻　진심실체재전공

명과 성의 요지와 비결은『대학』『중용』에 모두 실려 있고
주자에 이르러서 둘을 함께 공부했네
온갖 이치는 한 가지 원리에서 나오는 것 갑자기 깨쳐지는 것 아니니
진심으로 체험하며 전공하리

次吳仁遠偶吟韻 차오인원우음운

오인원이 우연히 읊은 시를 차운하다

·70세

雲山隨處樂無邊　운산수처낙무변
卜築何須待暮年　복축하수대모년
已辦衡門藏澗底　이판형문장간저
豈無良土背山前　기무양토배산전

구름 덮인 산 가는 곳마다 즐거움 끝없으니

어찌 반드시 늙기를 기다려 터 잡아 집 지으랴

오막살이는 이미 시냇가에 마련했으니

산을 등지고 어찌 좋은 땅이 없으랴

塵機絶處方眞得　진기절처방진득
道味多時莫謾傳　도미다시막만전
更有風流相識者　경유풍류상식자
時從三徑醉陶然　시종삼경취도연

티끌 기미가 끊어진 곳을 참으로 얻었으니

도덕의 참뜻 많더라도 부질없이 전하지 마소

풍류를 서로 아는 자가 다시금 있으면

때때로 세 오솔길을 따라 거닐며 즐겁게 취하리라

退溪先生詩 未夏 長煥

명과 성의 요지와 비결은 대학 중용에 모두

실려있고 주자에 이르러서 둘을 함께 공부했네

온갖 이치는 한가지 원리에서 나오는 것 갑자기

깨쳐지는 것아니니 진심으로 체험하며 전공하리

퇴계선생시 을미년 이장환

明誠旨訣學兼庸
白鹿因輸兩進功
萬理一原非頓悟
真心實體在專攻

雲山隨處樂無邊 卜築何須待暮年
已辨衡門藏澗底 豈無良土背山前
塵機絕處方眞得 道味多時莫謾傳
更有風流相識者 時從三徑醉陶然

退溪先生詩 庚寅年 初夏 長煥 敬書

구름 덮힌 산 가는 곳마다 즐거움 끝 없으니 어찌 반드시 늙기를 기다려 터 잡아 집 지으랴
오막살이는 이미 시냇가에 마련했으니 산을 등지고 어찌 좋은 땅이 없으랴
티끌 기미가 끊어진 곳을 참으로 얻었으니 도덕의 참뜻 밝더라도 부질없이 전하지 마소
풍류를 서로 아는 자가 다시 금 있으면 때때로 세 오솔길을 따라 거닐며 즐겁게 취하리라

巖栖讀啓蒙 示諸君 암서독계몽 시제군

암서헌에서 계몽서를 읽다가 제군들에게 보이다

·70세

七十居山更愛山　칠십거산경애산
天心易象靜中看　천심역상정중간
一川風月須閒管　일천풍월수한관
萬事塵埃莫浪干　만사진애막랑간

칠십 평생 산에 살아도 더욱 산이 사랑스러워
하늘이치와 만상의 변화 모습을 고요히 살피고
온 땅에 가득한 바람 달에 한가히 관심 가지려면
세상만사 티끌은 함부로 간여하지 않는다네

退溪先生詩　長煥

칠십평생 산에 살아도 더욱 산이 사랑스러워

하늘 이치와 만상의 변화 모습을 고요히 살피고

온 땅에 가득한 바람 달에 한가히 관심 가지려면

세상만사 티끌은 함부로 간여하지 않는다네

퇴계선생시 을미년 장환 근서

七十居山更愛山
天心易象靜中看
一川風月須閒管
萬事塵埃莫浪干

退溪先生 詩 李長煥

눈에 드는 산빛은 물들인 양 파랗고
뜨락 가득한 풀 푸른 빛이 짙구나
그대와 한가한 가운데 즐거움을 나누며
자중자애로 학문 날마다 새로워짐 보리라

회계선생시 을미년 이장환

入眼山光青似染
滿庭草色翠如勻
與君共此閒中樂
珍重相看日日新

易東書院 示諸君 역동서원 시제군

역동서원에서 제군들에게 보이다

·70세

入眼山光靑似染 입안산광청사염

滿庭草色翠如勻[1] 만정초색취여균

與君共此閒中樂 여군공차한중락

珍重相看日日新 진중상간일일신

눈에 드는 산빛은 물들인 양 파랗고

뜨락 가득한 풀 푸른빛이 짙구나

그대와 한가한 가운데 즐거움을 나누며

자중자애로 학문 날마다 새로워짐 보리라

1 勻: 고르다·두루 미치다(均) 균.

遊陟窮遐峻探思極顯幽
觀時鵬出海得處水浮舟
起我衰仍懶欣君病去憂
他年雞黍約長願共臨流

退溪先生詩 乙未年 初春 長煥

놀이할 적엔 멀고 높은 데도 다 가고 탐구할 적엔 깊고 드러난 곳을 다하네
관찰할 때는 붕새가 바다에 나가듯 터득한 곳은 물에 배가 뜬 듯해라
노쇠하여 게으른 나를 분발시키니 그대의 병 근심 가신 것이 기쁘다네
다음날 만나려 한 계서의 약속은 강가에서 함께하길 두고두고 원하네

次時甫韻 차시보운

남시보 운을 빌어서 짓다

·70세

遊陟窮遐峻 유척궁하준

探思極顯幽 탐사극현유

觀時鵬出海 관시붕출해

得處水浮舟 득처수부주

놀이할 적엔 멀고 높은 데도 다 가고

탐구할 적엔 깊고 드러난 곳을 다 하네

관찰할 때는 붕새가 바다에 나가듯

터득한 곳은 물에 배가 뜬 듯해라

起我衰仍懶 　기아쇠잉라

欣君病去憂 　흔군병거우

他年雞黍約 　타년계서약

長願共臨流 　장원공림류

노쇠하여 게으른 나를 분발시키니

그대의 병 근심 가신 것이 기쁘다네

다음날 만나려 한 계서의 약속은

강가에서 함께 하길 두고두고 원하네

自銘 자명

스스로 묘갈명^{墓碣銘}을 짓다[1]

·70세

生而大癡 壯而多疾　　생이대치 장이다질

中何嗜學 晩何叨爵　　중하기학 만하도작

學求猶邈 爵辭愈嬰　　학구유막 작사유영

進行之跲 退藏之貞　　진행지겁 퇴장지정

타고남이 크게 어리석고 자라서는 병도 많았네

중년엔 어쩌다가 학문을 즐겨했고 만년엔 어찌하여 벼슬을 받았던고

학문은 구할수록 더욱 멀어지고 벼슬은 사양해도 더욱더 주어졌네

나아감에는 차질도 있었고 물러나서는 갈무리 곧게 했네

1 　퇴계(退溪)는 자신의 묘갈명(墓碣銘) 명문(銘文)을 스스로 짓고 썼다.

生而大癡壯而多疾

中何嗜學晚何叨爵

學求猶邀爵辭愈嬰

進行之路退藏之貞

深慙國恩 亶畏聖言 　심참국은 단외성언
有山嶷嶷 有水源源 　유산외외 유수원원
婆娑初服 脫略衆訕 　파사초복 탈략중산
我懷伊阻 我佩誰玩 　아회이조 아패수완

나라은혜에 깊이 부끄럽고 참으로 성현말씀 두렵구나

산은 높이 솟아 있고 물은 끊임없이 흐르는구나

관복을 벗어버려 온갖 비방 씻어버렸네

내가 품은 뜻 이로써 막힘에 가슴 속 패물은 누가 완상해줄까

448

深慼國恩亶畏聖言
有山巖巖有水源源
婆娑初服脫略衆訕
我懷伊阻我佩誰玩

我思故人 實獲我心　아사고인 실획아심
寧知來世 不獲今兮　영지래세 불획금혜
憂中有樂 樂中有憂　우중유락 낙중유우
乘化歸盡 復何求兮　승화귀진 부하구혜

내가 사모하는 옛사람의 마음 진실로 내 마음과 부합하는구나

어찌 내세를 알겠는가 지금 세상도 알지 못하거늘

근심 속에서도 즐거움이 있고 즐거움 속에도 근심 있었네

자연대로 살다가 돌아가노니 여기 다시 무엇을 구하리오

我思古人實獲我心

寧知來世不獲今兮

憂中有樂樂中有憂

乘化歸盡復何求兮

自銘 退溪先生 撰 真城后人 李長煥 謹書

타고남이 크게 어리석고 자라서는 병도 많았네 중년엔 어찌다가 학문을 즐겨했고

만년엔 어찌하여 벼슬을 받았던고 학문은 구할수록 더욱 멀어지고 벼슬은 사양해도

더욱더 주어졌네 나아감에는 잘못도 있었고 물러나서는 곧게 감추었네 나라 은혜

부끄럽고 성현 말씀 두렵구나 산은 높이 솟아 있고 물은 끊임없이 흐르는구나

관복을 벗어버려 모든 비방 벗었지만 내가 품은 뜻 누가 알며 내가 지닌 패물

누가 즐겨 줄까 내가 사모하는 옛사람의 마음 진실로 내 마음과 부합하는구나

오는 세상을 어찌 알리요 현실에도 얻은 것이 없거늘 근심 속에도 즐거움이

있고 즐거움 속에도 근심 있었네 자연대로 살다가 돌아가노니 이 세상에 다시

무엇을 구하리

퇴계선생 자명을 을미년 봄 이 장환 삼가쓰다

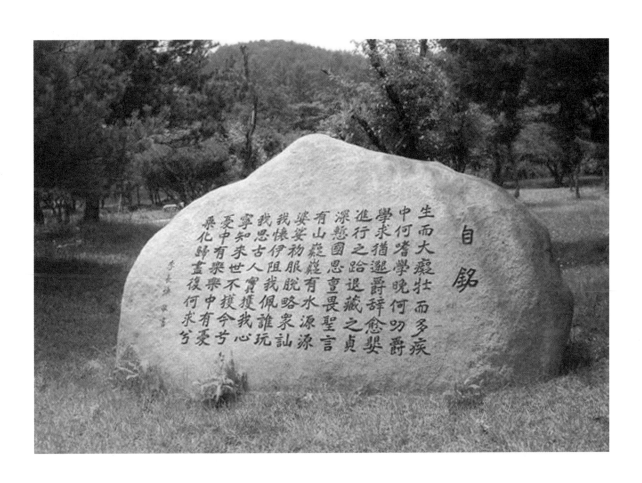

我思古人實獲我心
寧知來世不獲今兮

憂中有樂樂中有憂
乘化歸盡復何求兮

自銘　退溪先生撰　真城后人李長煥謹書

부끄럽고 성현말씀 두렵구나　산은 높이 솟아 있고　물은 끊임없이 흐르는구나

타고남이 크게 어리석고 자라서는 병도 많았네　중년엔 어찌타가 학문을 즐겨했고
만년엔 어찌하여 벼슬을 받았던고 학문은 구할수록 더욱 멀어지고 벼슬은 사양해도
더욱더 주어졌네 나아감에는 잘못도 있었고 물러나서는 곧게 감추었네 나라은혜

관복을 벗어버려 모든 비방 벗었었지만 내가 품은 뜻　누가 알며 내가 지닌 패물
누가 즐겨줄까 내가 사모하는 옛사람의 마음 진실로 내 마음과 부합하는구나
오는 세상을 어찌 알리요 현실에도 얻은 것이 없거늘 근심 속에서도 즐거움이
있었고 즐거움 속에도 근심 있었네 자연대로 살다가 돌아가노니 이 세상에 다시
무엇을 구하리

퇴계선생 자명을 을미년 봄 이장환 삼가쓰다

生而大癡　壯而多疾
中何嗜學　晚何叨爵
進行之踉　退藏之貞
學求猶邈　爵辭愈嬰
深懃國恩　亶畏聖言
有山巍巍　有水源源
婆娑初服　脫略衆訕
我懷伊阻　我佩誰玩

이장환 李長煥

호는 서암舒庵과 별밭이다. 1955년 경북 안동에서 나고 자랐으며,

초등학교 시절부터 붓글씨를 썼다. 가학家學으로 글씨를 배워

고등학교 2학년 때 안동문화회관에서 개인전을 열었다.

성균관대학교 교육대학원에서 한문교육을 전공했고

서예가의 길로 들어선 후로는 유천攸川 이동익李東益 선생께 사사받았다.

30대 중반부터 공모전에 도전해 40대 초반까지

추사휘호대회 1등1990, KBS전국휘호대회 대상1992,

미술문화원 주최 대한민국서예대전 대상1992,

한국미술협회 주최 대한민국미술대전 특선 3회1994~96,

동아미술제 대상1997을 받았다. 50대에 들어서는

2007년 9월 서울 운현궁 SK HUB 미술관에서 개인전을 열었다.

그동안 개인 서예실을 열어 서예를 가르쳐왔고 정부종합청사,

동화은행, 국민은행, 전국경제인연합회 등에서도 서예를 가르쳤다.

성균관대학교에서 서예지도법 겸임교수로 활동했다.

예순을 맞이하면서는 작품 활동에만 오롯이 정진하고 있다.

퇴계의 시

지은이 이장환
펴낸이 김언호

펴낸곳 (주)도서출판 한길사
등록 1976년 12월 24일 제74호
주소 10881 경기도 파주시 광인사길 37
홈페이지 www.hangilsa.co.kr
전자우편 hangilsa@hangilsa.co.kr
전화 031-955-2000~3 팩스 031-955-2005

부사장 박관순 총괄이사 김서영 관리이사 곽명호
영업이사 이경호 경영담당이사 김관영
편집 김광연 백은숙 노유연 신종우 이경진 민현주
마케팅 양아람 관리 이중환 김선희 문주상 이희문 원선아
디자인 창포 031-955-9933
CTP출력 및 인쇄 예림인쇄 제본 대홍제책

제1판 제1쇄 2017년 7월 21일

값 60,000원
ISBN 978-89-356-7029-1 03640